REIN DESLÉ (ED.)

YOU AIN'T SEEN NOTHING YET

MUSIC & PHOTOGRAPHY

LANNOO F●Mu

YOU AIN'T SEEN NOTHING YET

MUSIC & PHOTOGRAPHY

FOREWORD

The radio is blasting out at full volume. I tap along to the beat with my fingers on the steering wheel. '*A heart of stone, a smoking gun. I can give you life, I can take it away. A heart of stone, a smoking gun. I'm working it out, I'm working. Feel so underrated. Why'd you feel so negated? Turning away from the light, becoming adult...*' It is just brilliant how the British band Bloc Party carries you along with their *Banquet*. During this uptempo number, an image of their white album cover *Silent Alarm* flashes into my mind. Ness Sherry's cold winter landscape was partially responsible for the impact of this record. My mind drifts towards other icons. Who can think of Nirvana without also thinking of the baby boy swimming in that bright blue water—a photo by Kirk Weddle. Even Adele only truly became a diva after a famous series of black-and-white photographs taken by Lauren Dukoff. And I still associate The White Stripes with red, white and black.

At some point, photography and music got into bed with each other. They are inextricably linked and it looks like it will stay that way until the end of time. My record and cd cabinet, and also my iTunes library, show that musical artists always seek out visual artists to give a face to their albums. Even if the classic square album cover is reduced to the size of a small thumbnail, it continues to be important to give music some 'looks'. This can range from extreme graphic design, such as the The XX with a white cross on a black background, to the heavily photoshopped covers, like the *Lungs* by Florence and the Machine, as created by photographer Tom Beard. New releases without inventive sleeves are just unthinkable.

Photography does more than simply give identity to a record. The medium is also used to build up the music-makers image. There are countless examples: Lady Gaga, Outkast, Metallica, Faithless, Madonna, Depeche Mode, The Black Eyed Peas, Fifty Cent, etc. Photographers like Daniel Cohen go beyond the standard frozen image by attempting to depict the group 'as nakedly as possible'. Similarly, Eva Vermandel photographed Sigur Rós in a purely natural way: no frills, no poses, just people like you and me who enjoy making great music. That's it.

It is equally exciting when photographers turn the lens in the opposite direction, looking at the fans instead of the artists. Who are these fans? What does music do to them? When and where do they go crazy? Above all, why? Photographer James Mollison made a famous sequence about concert-goers who are driven to look as much like their idols as possible. The result is a series of hilarious images of Gallagher look-a-likes, but often with a bitter undertone. In a similar vein, I often look at Peter Milne's photobook for the cd *Live Seeds*. It is amazing how the public is the protagonist of this story, rather than Nick Cave.

In this book we bring together some of the most remarkable photographers, who continue —more than ever—to inspire and invigorate the world of music. Their work stands out in comparison with classic music photography, by virtue of their ability to use the medium in the most creative possible manner. At concerts, they are competing with hundreds, if not thousands, of other digital screens. And it is true that anyone can take a photograph. But only a very few can make them stand out.

——

Elviera Velghe

Director FoMu
Directeur FoMu

De radio loeit, ik tokkel heftig mee met mijn vingers op het stuur. *'A heart of stone, a smoking gun. I can give you life, I can take it away. A heart of stone, a smoking gun. I'm working it out, I'm working. Feel so underrated. Why'd you feel so negated? Turning away from the light, becoming adult…'* Heerlijk hoe de Britse band Bloc Party je meevoert naar hun *Banquet*. Tijdens het uptempo nummer komt de witte hoes van hun album *Silent Alarm* me voor de geest. Het barre winterlandschap, gefotografeerd door Ness Sherry, is mede verantwoordelijk voor de impact van deze plaat. Ik denk aan andere iconen. Geen Nirvana zonder het zwemmende jongetje in het felblauwe water — een foto van Kirk Weddle. Adele is pas écht een diva geworden na de bekende reeks zwart-witfoto's van Lauren Dukoff. The White Stripes associeer ik nog steeds met rood, wit en zwart.

Fotografie is ooit in het huwelijksbootje gestapt met muziek, of is het omgekeerd? Ze zijn hoe dan ook onlosmakelijk aan elkaar gekoppeld en het ziet ernaar uit dat de twee tot het einde der tijden in de echt zijn verbonden. Mijn platen- en cd-kast, maar ook mijn iTunes-bibliotheek tonen aan dat artiesten *visual artists* aantrekken om albums een gezicht te geven. Ook al is de klassieke vierkante albumcover gereduceerd tot een kleine *thumbnail*, het blijft belangrijk om muziek een visuele klankkleur te geven. Van extreem grafische vormgeving zoals bij The XX, met een wit kruis op een zwarte achtergrond, tot zwaar gephotoshopte covers zoals *Lungs* van Florence and the Machine—fotograaf Tom Beard, nieuwe releases zonder inventieve *sleeves* zijn ondenkbaar.

Fotografie geeft niet enkel een identiteit aan een plaat, het medium wordt ook ingezet om rond muziekmakers een *image* of imago te bouwen. De voorbeelden zijn talrijk: Lady Gaga, Outkast, Metallica, Faithless, Madonna, Depeche Mode, The Black Eyed Peas, Fifty Cent, enzovoort. Fotografen als Daniel Cohen doorprikken dat bevroren beeld door groepen 'zo naakt mogelijk' te portretteren. Eva Vermandel fotografeerde Sigur Rós bijvoorbeeld puur natuur: geen franjes, geen poses, gewone mensen als u en ik die graag muziek maken. *That's it*.

Spannend wordt het als fotografen de lens keren. Wie zijn de fans, wat doet muziek met hen? Waarom en wanneer gaan ze uit de bol? Fotograaf James Mollison maakte een reeks over concertgangers die hun idolen zo bewonderen dat ze hun uiterlijk kopiëren. De serie toont hilarische beelden van Gallagher-lookalikes, meestal met een bittere ondertoon. Uit de cd-kast haal ik het boekje met foto's van Peter Milne bij de cd *Live Seeds*. Indrukwekkend hoe de protagonist van dit verhaal het publiek is en niet Nick Cave zelf. In dit boek brengen we de meest opvallende fotografen samen die de muziekwereld vandaag meer dan ooit begeesteren. Ze stijgen uit boven de klassieke muziekfotografie door het medium zo creatief mogelijk in te zetten. Deze fotografen concurreren met de honderden digitale schermpjes op concerten. Het klopt: iedereen kan fotograferen. Maar het is slechts enkelen gegund om dat ook uitmuntend te doen.

YOU AIN'T SEEN NOTHING YET

REIN DESLÉ

Think of an iconic image from the world of music. What do you see? Jimi Hendrix setting fire to his guitar? The legendary album covers of The Beatles and Pink Floyd? The different personas of David Bowie? The visual images that have left the deepest impression all seem to stem from a now distant musical past, a past that many of us did not consciously experience (or perhaps weren't even born). Does this mean that the nineties and the noughties produced no images worthy of being burnt into our collective consciousness? After all, these were the years when the great rock festivals really took off. And we now live in a time when every self-respecting town or city has to have its own 'musical happening'. If you wait too long to buy a ticket to see your favourite band, the chances are that everything will be sold out. The popularity of music has never been so high. So what's going on here?

Denk aan een iconisch beeld uit de muziek-wereld. Wat zie je? Jimi Hendrix die een vuurtje stookt met zijn gitaar, de legenda-rische albumcovers van The Beatles of van Pink Floyd, de verschillende gedaantes van David Bowie? De visuele plaatjes die blijk-baar de sterkste indruk hebben nagelaten, stammen stuk voor stuk uit een ver muzikaal verleden, een tijd die velen van ons niet bewust hebben meegemaakt of waarin we zelfs nog niet geboren waren. Hebben de *nineties* en de daaropvolgende *noughties* dan geen beelden opgeleverd die blijven hangen? Het is nochtans dan pas dat rockfestivals uit hun voegen barsten en dat elke zichzelf respecterende stad een eigen stadsfestival gaat organiseren. Als je zeker wilt zijn van een plaatsje op een concert, kun je het best geen dag twijfelen of je mag je aan een *sold out* verwachten. Aan de populariteit van de muziek kan het dus niet liggen…

Does it have something to do with the 'death' of vinyl at the end of the eighties and its replacement by the cd? The physical size of the record cover was dramatically reduced, and with the start of the iTunes era became even more minimal. And still: the swimming baby on Nirvana's *Nevermind* got the nineties off with a bang, you immediately recognize The White Stripes in black, red and white, and you associate the sweet vocal sounds of Lana del Rey with her voluptuous lips.

The explanation is more complex. Music photography is more present than it has ever been, but it plays a different role than it did in the past. At the end of a jam-packed festival day, you can now immediately view a video report with all the highlights: a moment that strengthens the experience and gives you the feeling that you have witnessed something unique. You don't even need to wait very long: you can make your own personalized photo-report with your cell phone, and if you have a smartphone you can instantly send the images whizzing round the planet. Sharing your experience, letting everyone know that you were there, fixing the memories of the moment for all time: a photograph allows you to do all these things. In other words, the importance of the visual image has certainly not been diminished. Quite the reverse: there have never been so many photographs taken at concerts as there are nowadays.

And perhaps this is where we need to look for our answer. Music and photography now go hand in hand more than ever before, so that it has become more and more difficult to distil images that we can regard as iconic. The days when you had to choose between The Beatles and The Stones are long gone. So, in reality, there are not fewer iconic images; there are actually more. Not only is it far too early

Is het dan omdat de vinylplaat eind jaren tachtig door de cd van haar troon werd gestoten? De fysieke oppervlakte van een platenhoes is dramatisch verkleind en bij het begin van het iTunes-tijdperk is het belang van een hoes zelfs verwaarloosbaar. Maar toch zwemt de baby op Nirvana's *Nevermind* de jaren negentig stevig in gang, ken je The White Stripes enkel in zwart, rood en wit en associeer je het zoete stemgeluid van Lana Del Rey met haar voluptueuze lippen.

De verklaring is iets complexer. Muziekfotografie is meer dan ooit aanwezig, maar speelt een andere rol dan ze voordien deed. Op het einde van een volgestouwde festivaldag word je al meteen getrakteerd op een beeldverslag van de hoogtepunten: een moment dat de ervaring versterkt en je het gevoel geeft bij iets unieks aanwezig te zijn. Je hoeft zelfs zo lang niet te wachten: iedereen zorgt voor haar of zijn persoonlijke fotoverslag met een gsm, en dankzij de smartphone reizen de beelden meteen de wereld rond. Je ervaring delen, duidelijk maken dat je er bij was en herinneringen aan belangrijke momenten vastleggen: er hoort altijd een foto bij. Het belang van het beeld is er zeker niet minder op geworden, nooit zijn er zo veel foto's van concerten genomen.

En misschien ligt net daar het antwoord: muziek en fotografie gaan meer dan ooit hand in hand, waardoor het moeilijker wordt om enkele 'iconische' beelden te distilleren. De tijd waarin je partij moest kiezen tussen The Stones en The Beatles is lang voorbij. Er zijn dus niet minder iconische beelden. Er zijn er net veel meer. En daarom maken ze geen deel uit van ons collectieve geheugen. Voor een exhaustief overzicht van het beeldmateriaal uit de laatste twintig jaar is het niet alleen te vroeg, het zal misschien nooit mogelijk zijn. De muziekindustrie heeft in deze periode twee ingrijpende evoluties doorgemaakt: een ongeziene *boom* van de verkoop van muziek tijdens de gouden jaren van de cd en de al even spectaculaire crash die de

for an exhaustive summary of the visual material from the past 20 years, but it is even open to question whether or not such a summary will ever be possible. During this period, the music industry has undergone two major evolutions: an unparalleled boom in the sale of music during the golden years of the cd and an equally tremendous crash with the advent of the download generation. Record companies have been searching for years to find the right way into this new digital market. These experiments are still in their early stages, but however they develop, the importance of images will not be diminished. Precisely because music is so intangible, photographs will continue to be the best way to give a face and identity to the sounds you love.

You Ain't Seen Nothing Yet proves that there is more to musical photography than the clichéd images with which it is often associated. It shows the work of artists who already have an impressive oeuvre to their name. Their combination of surprising approaches and different angles of vision demonstrate that photography and music continue to inspire and strengthen each other.

—

downloadgeneratie heeft teweeggebracht. Platenmaatschappijen zoeken al jaren naar een gepaste manier om in te spelen op de nieuwe digitale markt. Deze experimenten staan nog in hun kinderschoenen, maar wat er ook van komt, het belang van het beeld zal er niet minder op worden. Net omdat muziek zo ontastbaar is, blijft de foto de uitgelezen manier om klank een gezicht en een identiteit te geven.

You Ain't Seen Nothing Yet bewijst dat er meer is dan de clichébeelden die je met muziekfotografie associeert, en toont artiesten die een stevig fotografisch oeuvre op hun naam hebben staan. De combinatie van verrassende benaderingen toont dat muziek en fotografie elkaar blijven inspireren en versterken.

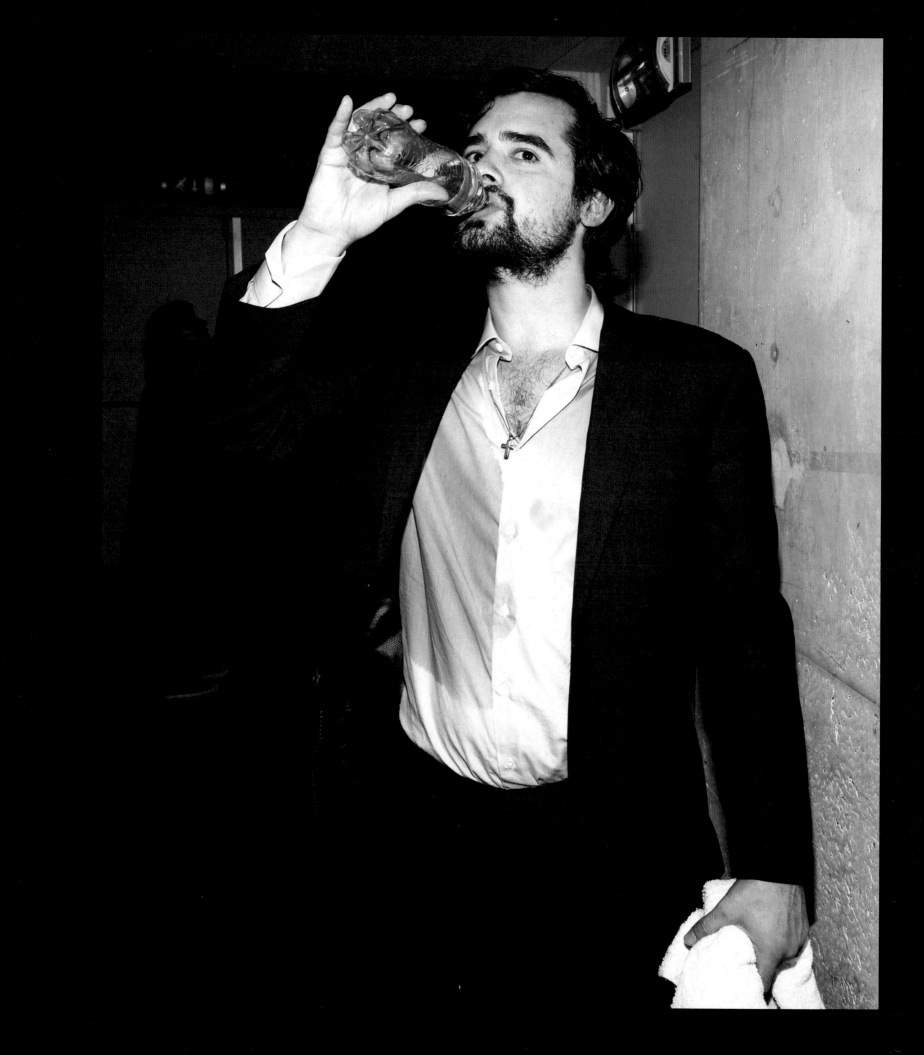

Backstage photography has always appealed to the imagination. It feels as though you are being given a glimpse into a secret world where you are not normally allowed to go. Some photos almost seem as though they have been 'stolen', that you are being shown things that you were never intended to see. But it becomes really interesting when the photographer has access to 'all areas', without his (or her) photos leaving a bad taste in your mouth; when he is able to tell an authentic story in pictures, a story that tells you as much about the musicians as it does about the photographer himself.

Backstagefotografie heeft altijd tot de verbeelding gesproken: het voelt alsof je een inkijk krijgt in een wereld waar haast niemand toegang toe krijgt. Bij sommige foto's bekruipt je het gevoel dat ze 'gestolen' zijn, alsof je dingen ziet die niet voor jouw ogen bestemd zijn. Maar het wordt pas interessant wanneer een fotograaf er in slaagt *all areas* te komen zonder die wrange smaak na te laten, wanneer er een authentiek beeldverhaal ontstaat dat evenveel vertelt over de muzikanten als over de auteur van het verhaal: de fotograaf.

A GLIMPSE BEHIND THE STARS

Eva Vermandel, *Kjartan*, Reykjavik, Iceland, 2008, © Eva Vermandel

EVA
Vermandel

During the recording of their celebrated album *Með suð í eyrum við spilum endalaust*, the Icelandic band Sigur Rós invited photographer **Eva Vermandel** (Belgium, °1974) to accompany them. At first glance, her photographs seem like snapshots taken by the group itself. Vermandel does not set herself up as an outsider, and in a certain sense forms an integral part of the image she is creating. Although you only find sporadic references to the music that the band makes, the spirit of Sigur Rós is strongly present. The images are steeped in the fragrance of the Icelandic woods. Vermandel takes you to a place where there is much waiting, preferable in the bracing outdoor air. She shows us moments of quiet and simplicity. The album is available as in an exclusive edition, which includes a photo-book of Vermandel's images and a film by director Nicholas Abrahams.

Tijdens de opnames van hun gerenommeerde album *Með suð í eyrum við spilum endalaust* nodigde de IJslandse band Sigur Rós fotografe **Eva Vermandel** (België, °1974) uit om hen te vergezellen. Op het eerste gezicht zijn het snapshots die door de groep zelf genomen zijn. Vermandel stelt zich niet op als een buitenstaander, ze maakt in zekere zin deel uit van het beeld dat ze creëert. Hoewel je enkel sporadisch een verwijzing vindt naar de muziek die gemaakt wordt, is de geest van de groep aanwezig. De geur van de IJslandse bossen wasemt van de beelden. Vermandel neemt je mee naar ergens waar veel gewacht wordt, liefst in de koele buitenlucht. Ze toont ons momenten van rust en eenvoud. Van het album bestaat een exclusieve uitgave met Vermandels fotoboek en een film van regisseur Nicholas Abrahams.

Charlie De Keersmaecker (Belgium, °1975) has had a personal connection for years with Belgian artists such as dEUS, Axelle Red, The Black Box Revelation... He prefers to depict 'non-moments', rather than the great musical highlights that you usually see in the press or the promotional blurb. A stolen cat-nap in a rickety chair, a journey on a crowded intercity train. It is hard to find the glamour. For once, the members of the band are not portrayed as an inseparable whole. De Keersmaecker turns them into individuals, often with closed eyes. Looking inwards instead of outwards. De Keersmaecker takes time over his work. There are no deadlines and no restrictions on movement. As a result, there are no poses. He doesn't do this because he wants to make something explicit or because he wants to show a hidden side of the musicians. No, he does it because he just enjoys being there —and this shines through in his work.

Charlie De Keersmaecker (België, °1975) heeft al jaren een persoonlijke band met Belgische artiesten als dEUS, Axelle Red, The Black Box Revelation... Hij toont liever de 'non-momenten' dan de muzikale hoogtepunten die je meestal in de pers of promotie ziet. Een gestolen dutje in een krappe zetel, of onderweg op de intercitytrein. De glamour is ver te zoeken. De bandleden worden voor één keer niet als een onlosmakelijk geheel opgevoerd. De Keersmaecker maakt individuen van hen, dikwijls met gesloten ogen en in zichzelf gekeerd. Voor dit werk neemt De Keersmaecker tijd. Geen dwingende deadlines of beperkte bewegingsvrijheid, en dus ook geen poses. Hij doet het niet omdat hij iets duidelijk wil maken of een onbekende kant van de muzikanten wil tonen. Hij doet het omdat hij er graag bij is, en dat is er aan te zien.

CHARLIE
De Keersmaecker

Charlie De Keersmaecker, *dEUS*, Vantage Point Tour, France, 2008 © Charlie De Keersmaecker

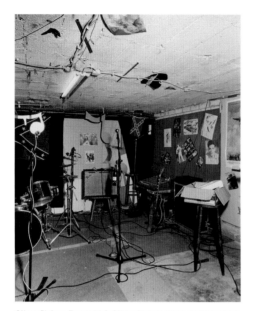

Oliver Sieber, *Room #4* © Oliver Sieber, courtesy Stieglitz19

OLIVER
Sieber

Oliver Sieber (Germany, °1966) takes matters a stage further.
He photographs empty rehearsal rooms. In his 2001 series, *Übungsräume*,
there is not a soul to be seen. Sieber photographs spaces in a static
manner, usually from a central position and with consistent lighting.
Although there is no action, you can nevertheless feel the energy
generated in these spaces. Because this is where it all happens. This is
where the artists sweat and swear to create music. The photographs take
you back to the essence. Sieber never reveals which bands have practised
in his locations. And because you have to guess, this sharpens your
focus: perhaps the numerous details will help you to lift a tip of the veil?
Sometimes you are shown just a bare room, almost sterile. Sometimes
you can almost smell the spilt beer and the tobacco smoke. Even so, these
practice areas all have something in common, something interchangeable.
In each case, you will see the same basic elements; guitars, drums and a
lonely central microphone. Just to show how relative it all is…

Oliver Sieber (Duitsland, °1966) gaat nog een stapje verder. Hij fotografeert verlaten repetitie-
lokalen. In de reeks *Übungsräume* uit 2001 is geen mens te bespeuren. Sieber fotografeert de
ruimtes statisch, meestal met een centraal standpunt en een consequente belichting. Hoewel
er geen actie te zien is, voel je toch de energie die in deze plaatsen gegenereerd wordt. Want
hier gebeurt het, hier wordt hard gezwoegd om muziek te creëren. De foto's voeren je terug
naar de essentie. Sieber geeft niet weg welke bands in zijn lokalen oefenen. En net omdat je
er het raden naar hebt, verscherpt je aandacht: misschien lichten de talloze details wel een
tipje van de sluier. Soms zie je een kale ruimte, bijna steriel, bij een ander beeld komt de geur
van verschaald bier en doorrookte tapijten op je af. Toch hebben de oefenruimtes iets inwis-
selbaars. Haast overal komen dezelfde basiselementen terug: gitaren, een drumstel en centraal
de eenzame microfoon. Of hoe relatief het allemaal is…

In *We Want More* by **Daniel Cohen** (Netherlands, °1979) the energy flies off the prints. Have you ever asked what artists do between their last song and their encore? Cohen was given permission to go backstage to photograph at Melkweg and Paradiso, two popular concert venues in Amsterdam. He concentrates on that one moment, the moment when the artist has already given the best of himself, and can take a short breather behind the scenes, before returning to the stage for the high spot of the performance, the apotheosis of the evening. Cohen's images are balanced between tension and relaxation. While the crowd is still screaming for more, the artists are more concerned about their raging thirst and their painful feet. Erykah Badu, The Ting Tings, The Kooks: great stars all captured at a moment when their image is the last thing on their minds. They are busy doing what they do best: making music.

In *We Want More* van **Daniel Cohen** (Nederland, °1979) spat de energie van de prints. Heb je je ooit al afgevraagd wat artiesten doen tussen het laatste nummer van het optreden en de toegift? Cohen kreeg toestemming om backstage van de Amsterdamse Paradiso en Melkweg te fotograferen. Hij concentreert zich telkens op dat ene moment, nadat een artiest net het beste van zichzelf heeft gegeven, zich eventjes kan terugtrekken, om dan dat allerlaatste hoogtepunt te verzorgen. De beelden balanceren tussen spanning en ontlading. En terwijl een uitgelaten massa even verder schreeuwt om meer, is het vooral de dorst en de pijnlijke voeten waar de aandacht naartoe gaat. Erykah Badu, The Ting Tings, The Kooks: de grote sterren gevat op een moment dat hun imago hun laatste zorg is. Ze zijn volop bezig met wat ze het beste doen: muziek maken.

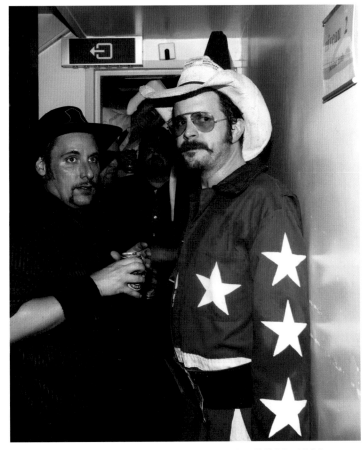

Daniel Cohen, *White Cowbell Oklahoma*, Paradiso, Amsterdam, 2008 © Daniel Cohen

DANIEL
Cohen

EVA VERMANDEL

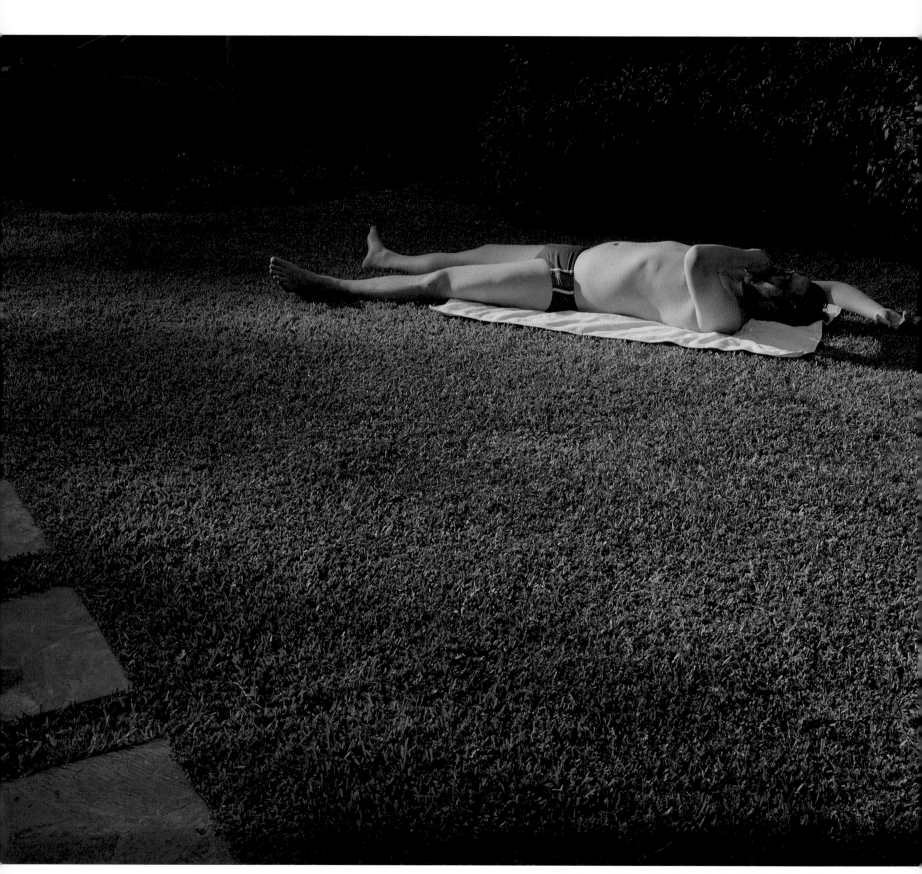

Eva Vermandel, *Sammi*, Guadalajara, Mexico, 2008 © Eva Vermandel

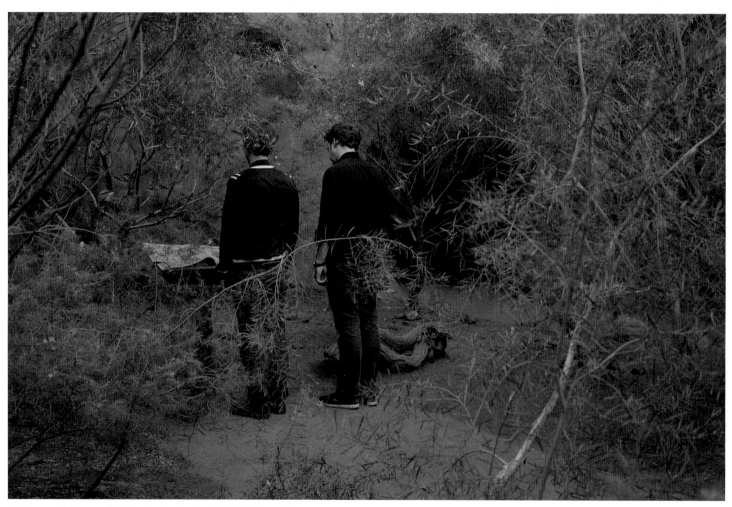

Eva Vermandel, *Georg and Orri*, Omaha Zoo, Omaha, 2008 © Eva Vermandel

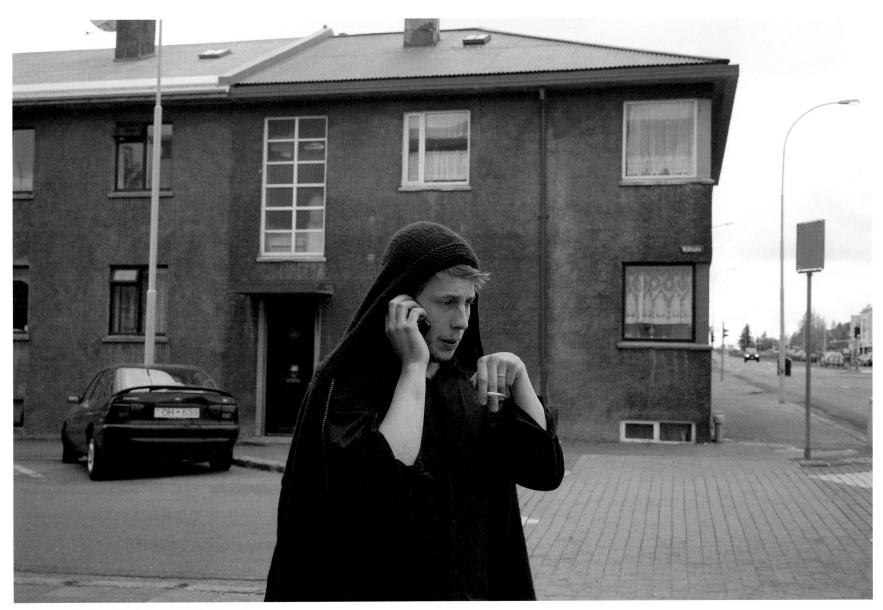

Eva Vermandel, *Orri*, Reykjavik, Iceland, 2008 © Eva Vermandel

Eva Vermandel, *Kjartan*,
courtyard Abbey Road studios, London, 2008
© Eva Vermandel, collection Kunstencentrum BELGIE

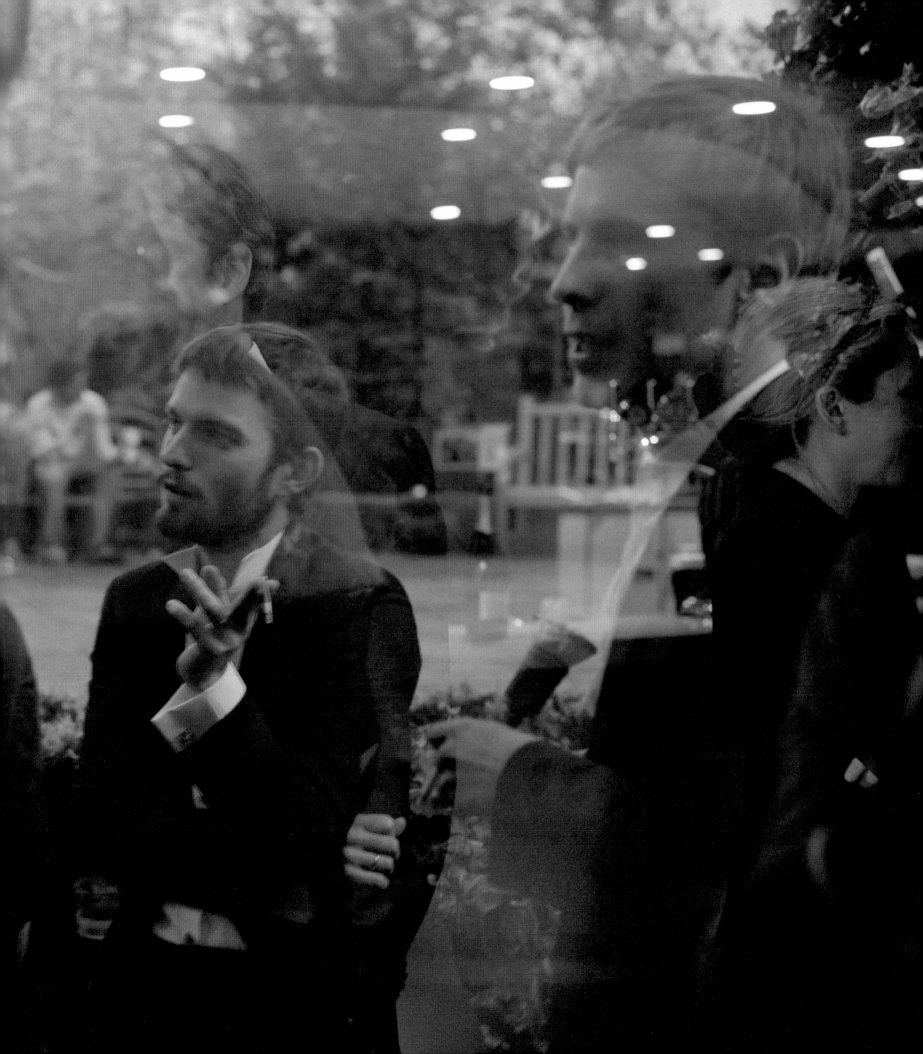

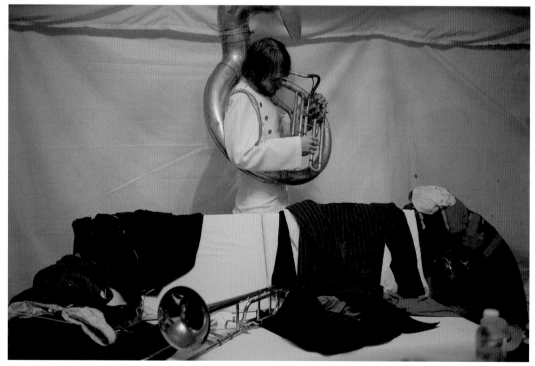

Eva Vermandel, *Ingi, first show*, Guadalajara, Mexico, 2008 © Eva Vermandel

Eva Vermandel, *Coley, Gobbledigook video*, Caumsett State Park, Long Island, NY, 2008 © Eva Vermandel

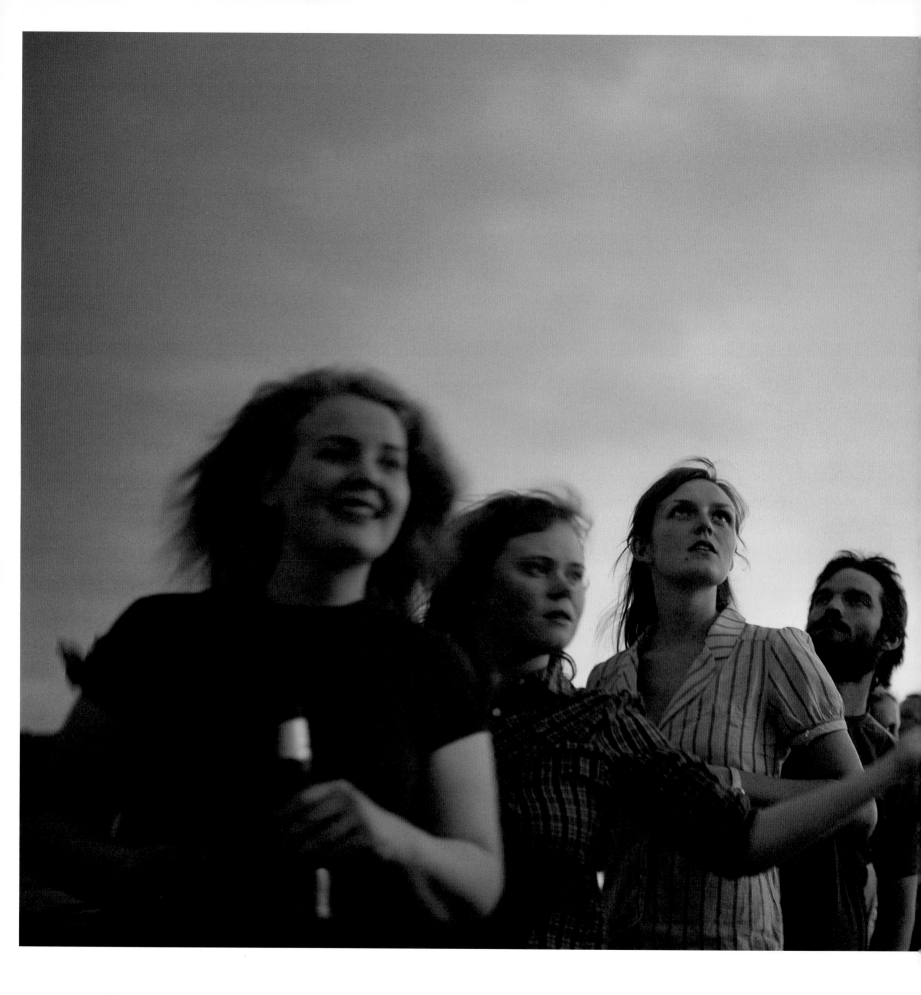

Eva Vermandel, *Tornado warning*, Omaha, 2008 © Eva Vermandel

Eva Vermandel, *Georg*, Reykjavik, Iceland, 2008 © Eva Vermandel

Eva Vermandel, *pre-gig football match*, Tepoztlán, Mexico, 2008 © Eva Vermandel

Eva Vermandel, *Jónsi*, Reykjavik, Iceland, 2008 © Eva Vermandel

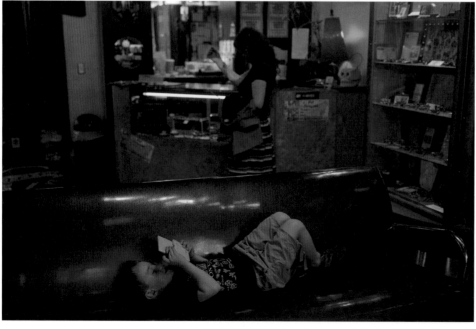

Eva Vermandel, *Hildur*, tattoo parlour, St. Louis, 2008 © Eva Vermandel

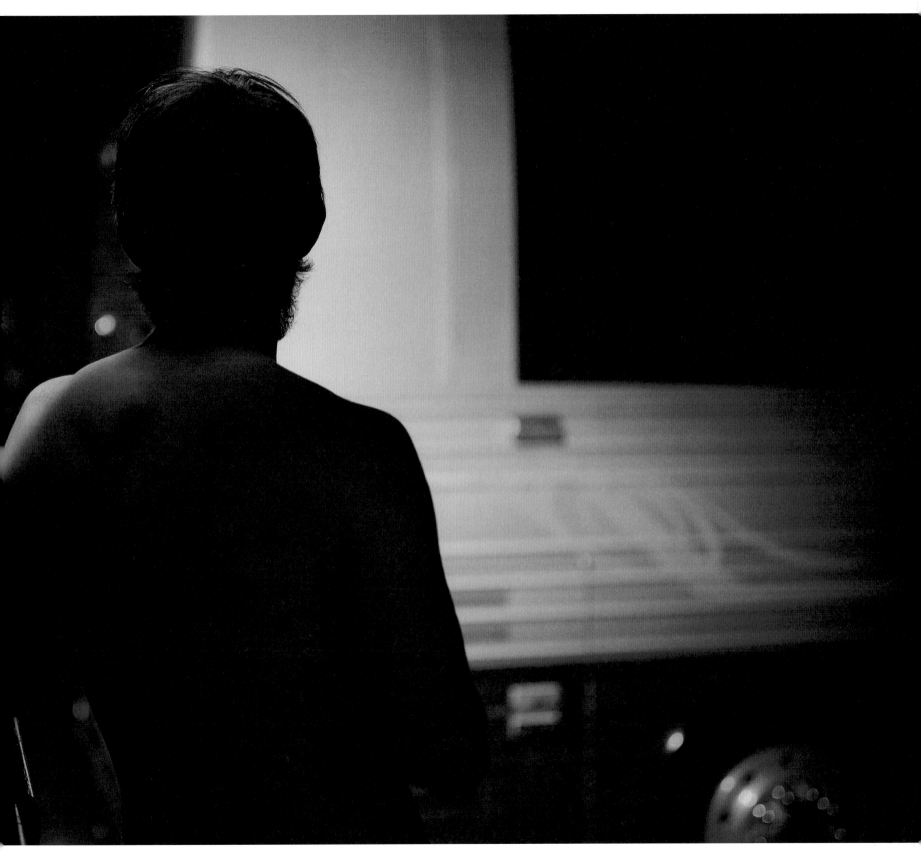

Eva Vermandel, *Kjartan*, Kansas City, 2008 © Eva Vermandel

CHARLIE
DE KEERSMAECKER

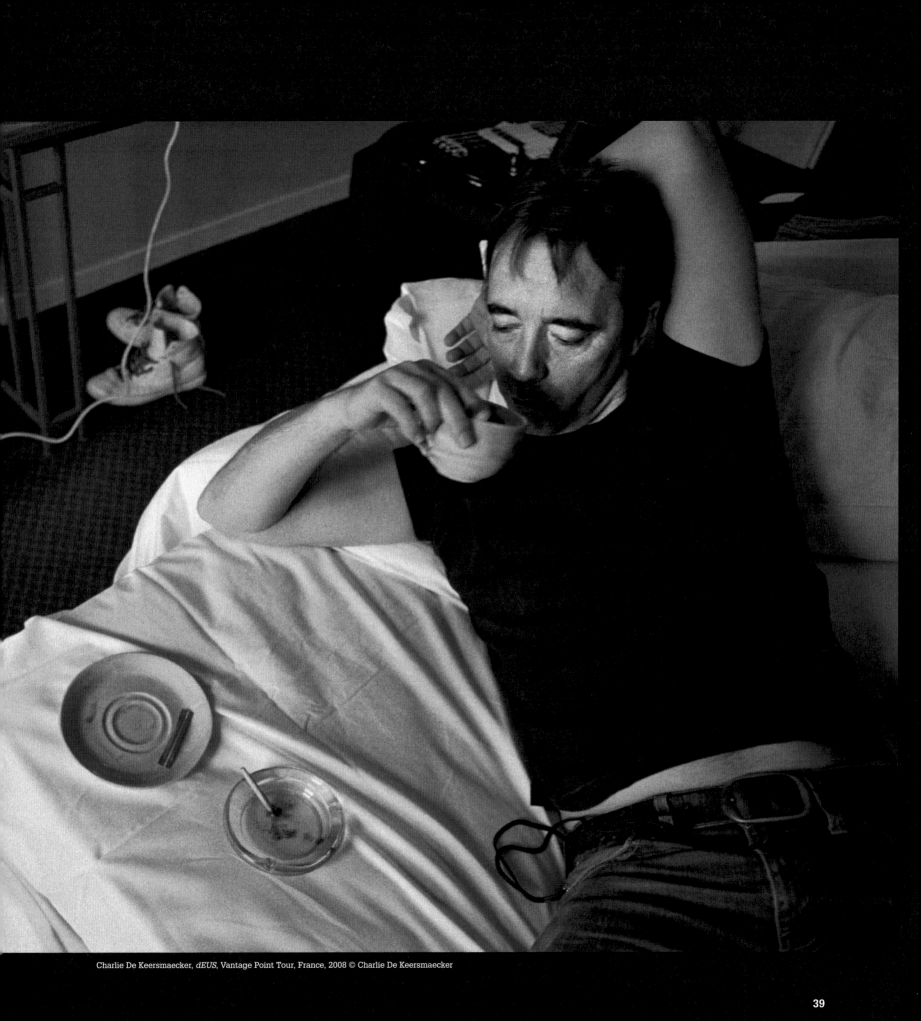

Charlie De Keersmaecker, *dEUS*, Vantage Point Tour, France, 2008 © Charlie De Keersmaecker

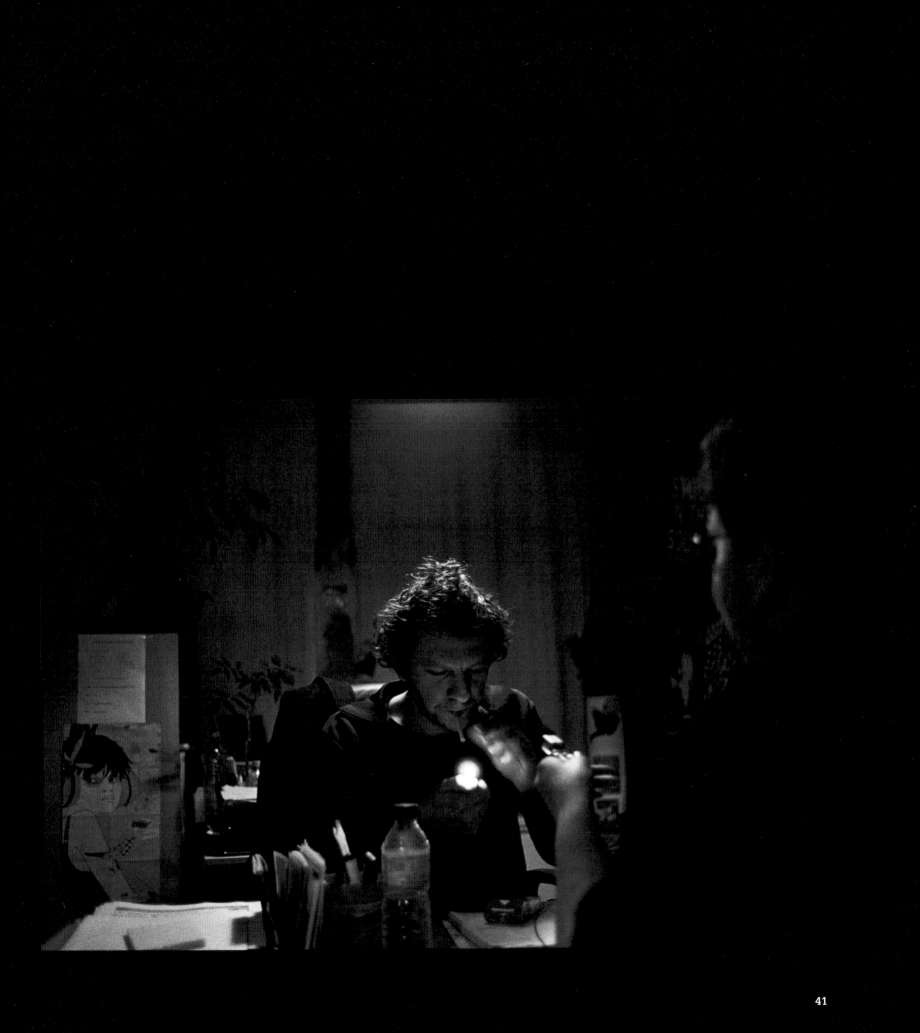

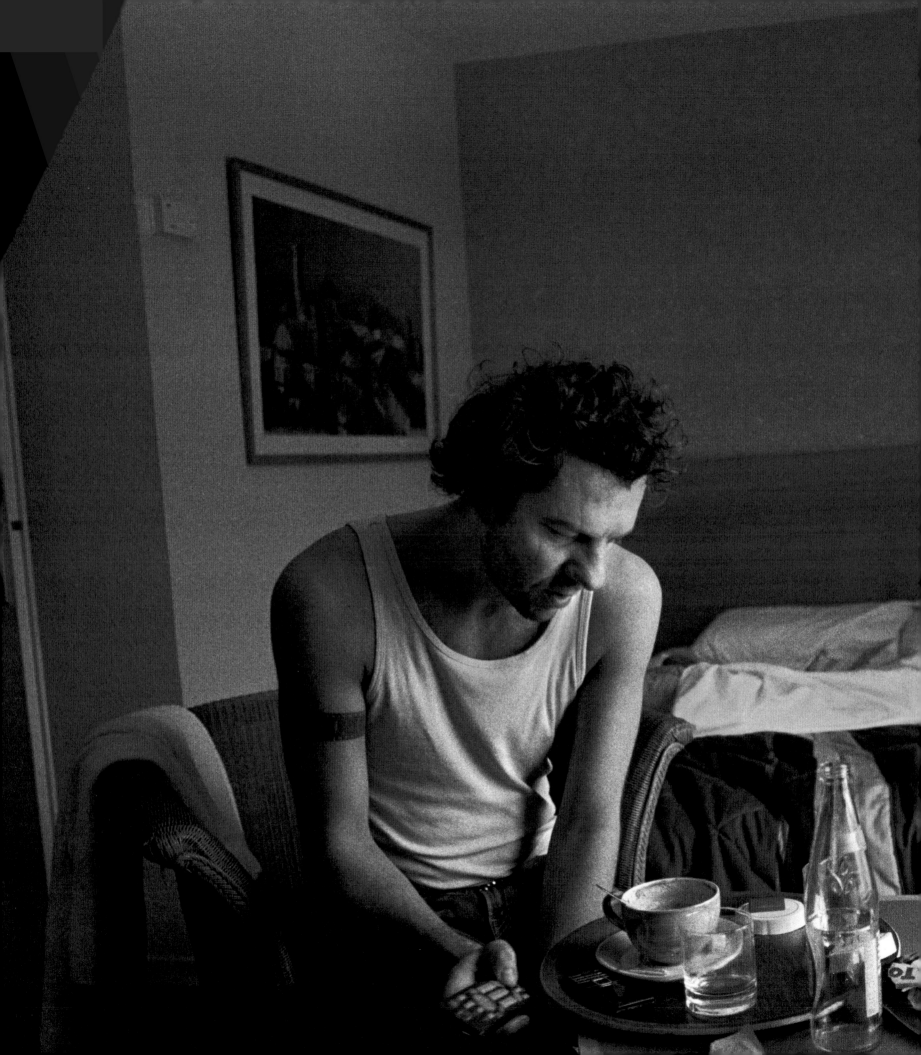

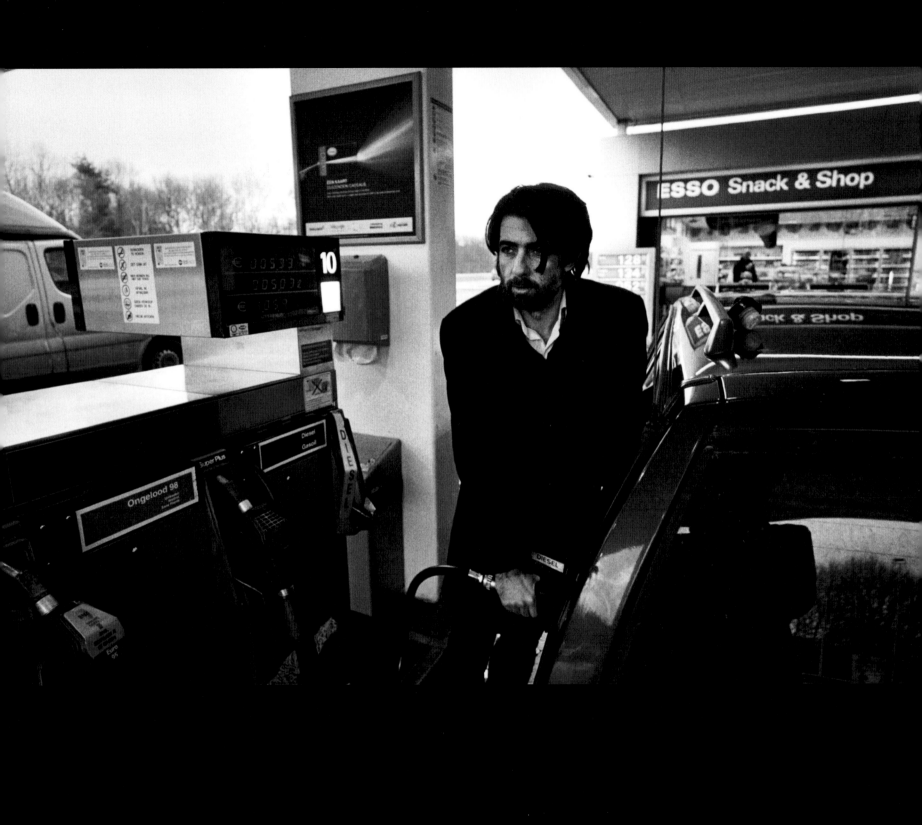

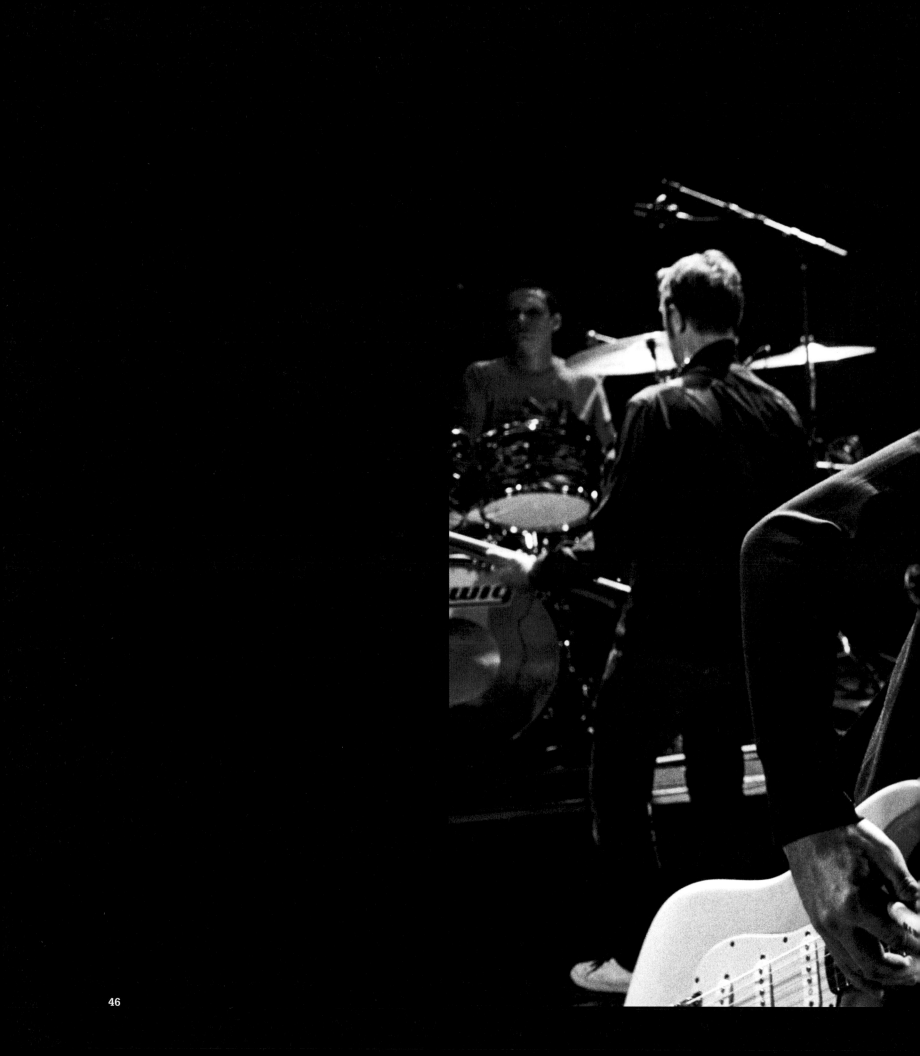

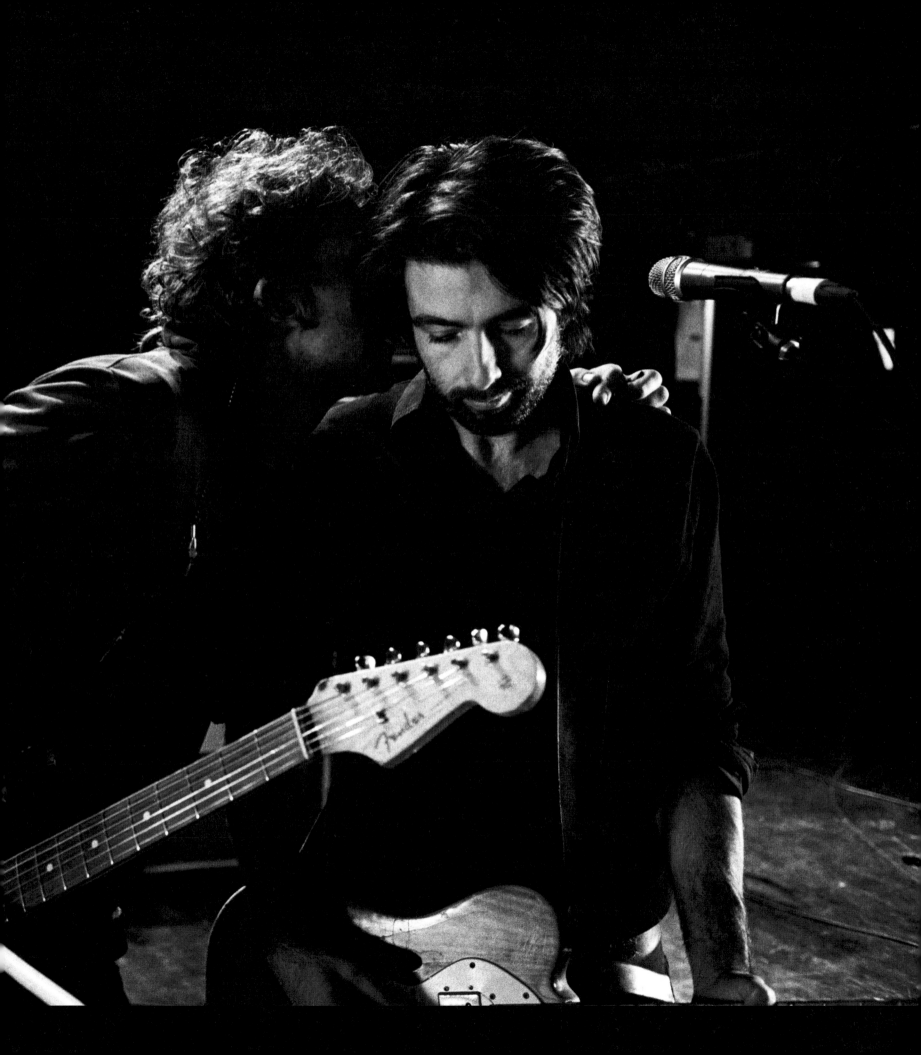

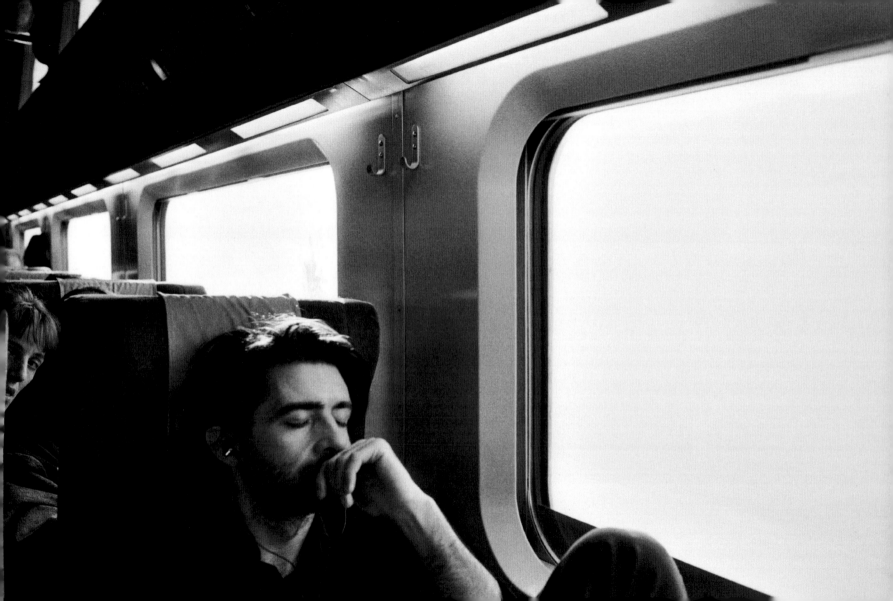

OLIVER SIEBER

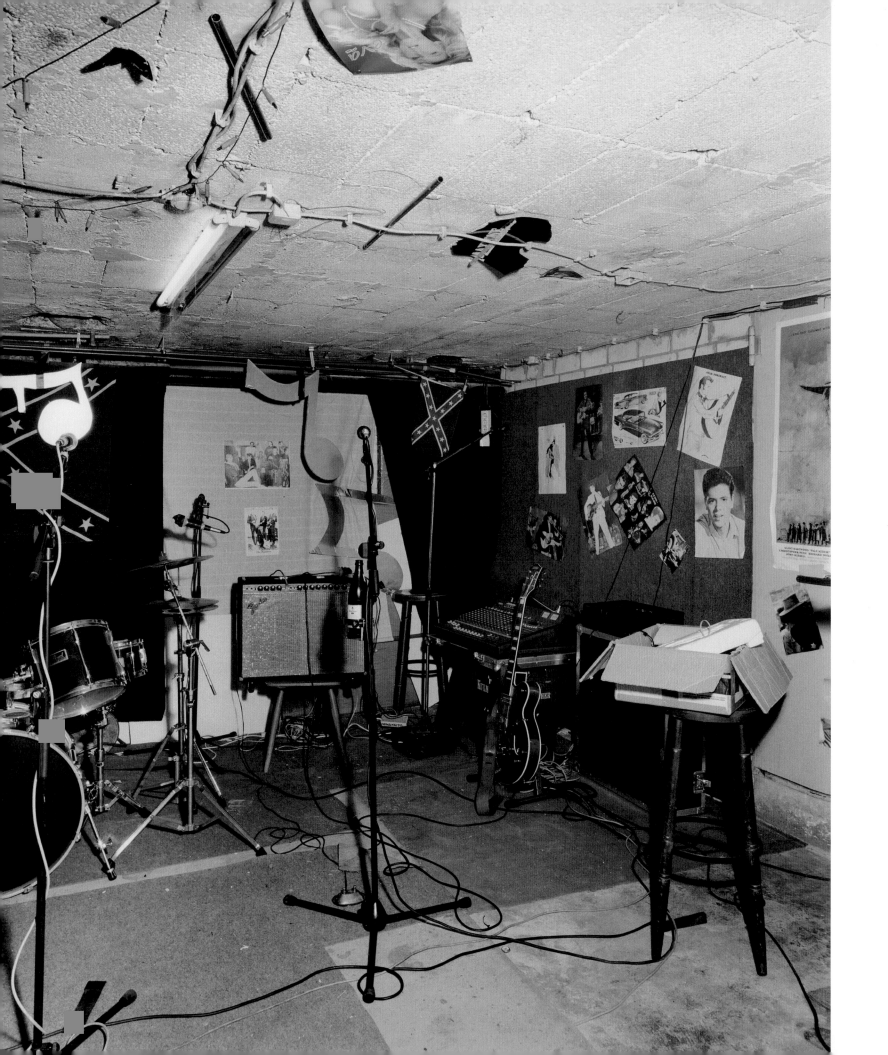

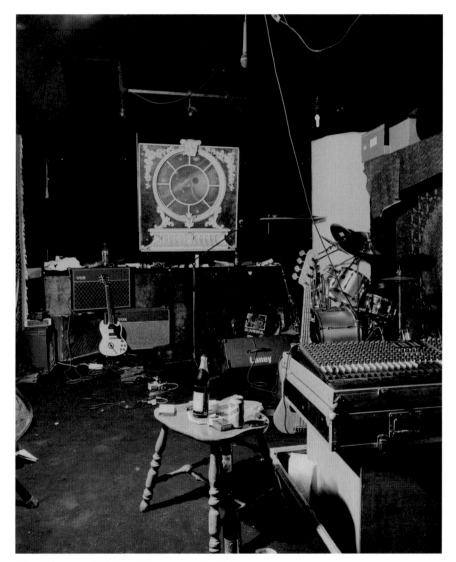

Oliver Sieber, *Room #5* © Oliver Sieber, courtesy Stieglitz19

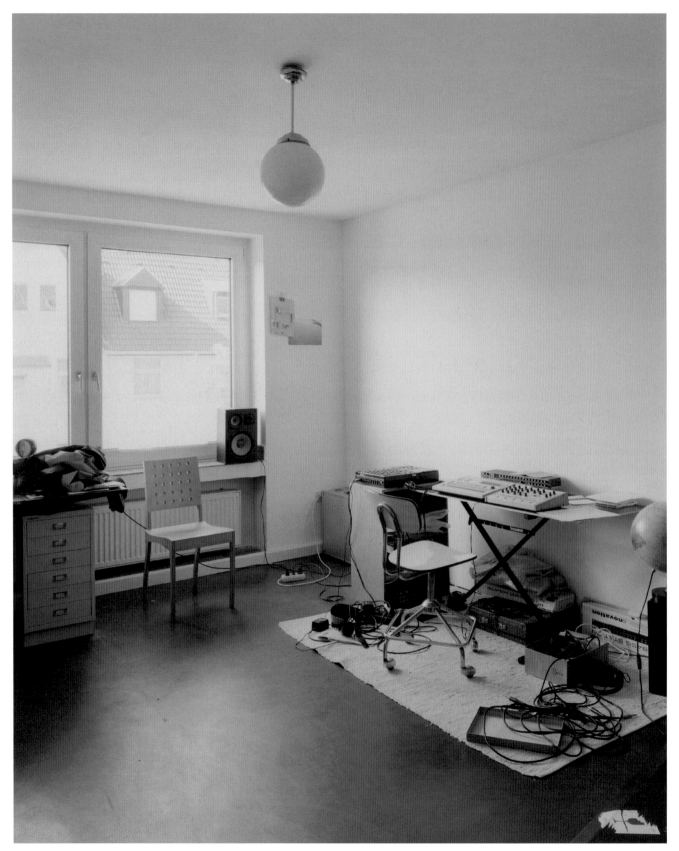

Oliver Sieber, *Room #8* © Oliver Sieber, courtesy Stieglitz19

Oliver Sieber, *Room #16* © Oliver Sieber, courtesy Stieglitz19

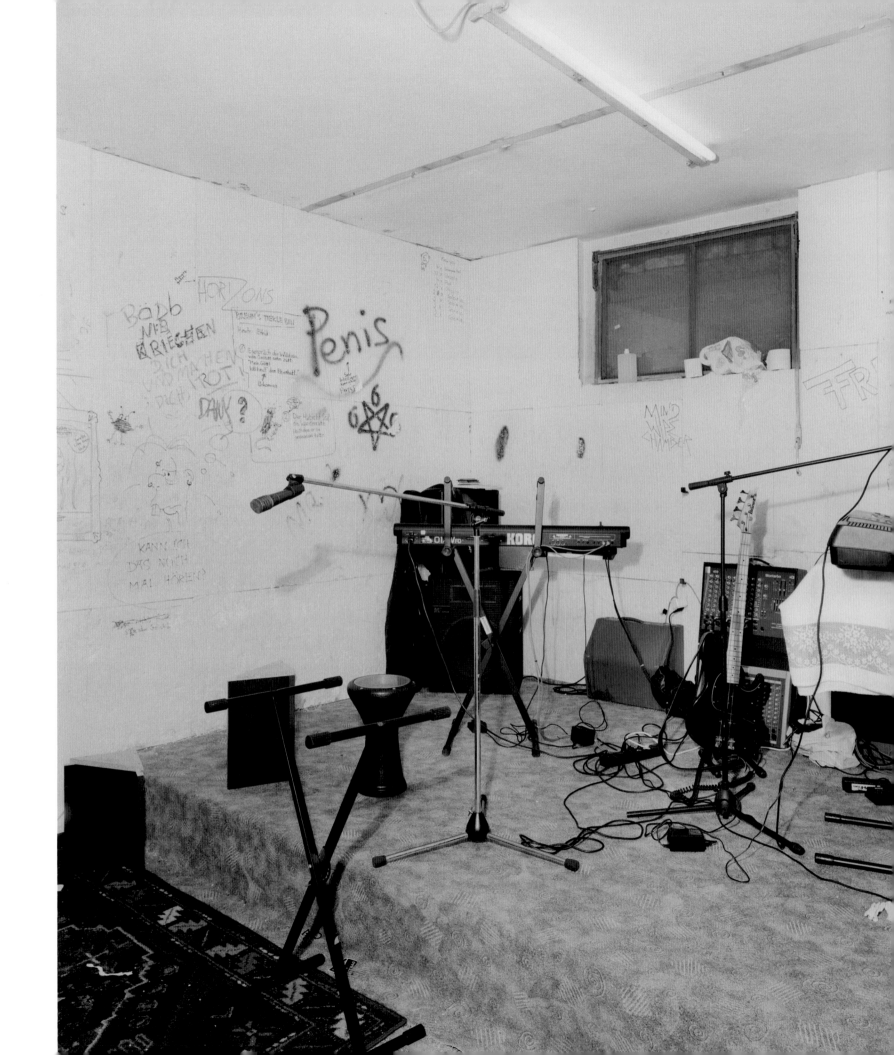

Oliver Sieber, *Room #3* © Oliver Sieber, courtesy Stieglitz19

DANIEL
COHEN

Daniel Cohen, *Nick Lowe*, Paradiso, Amsterdam, 2007 © Daniel Cohen

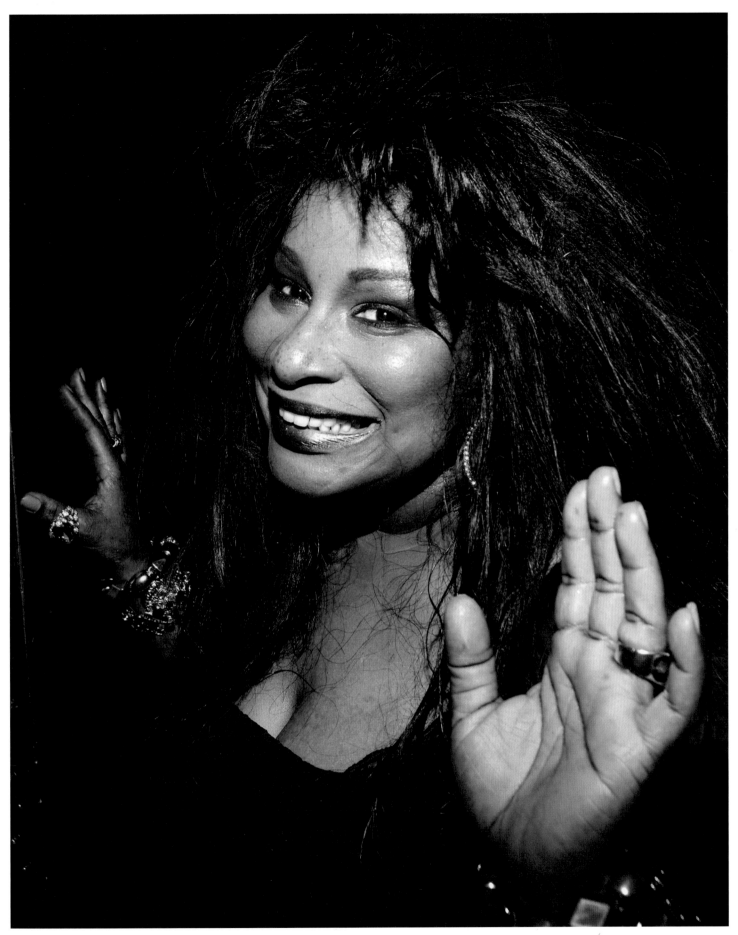

Daniel Cohen, *Chaka Khan*, Paradiso, Amsterdam, 2009 © Daniel Cohen

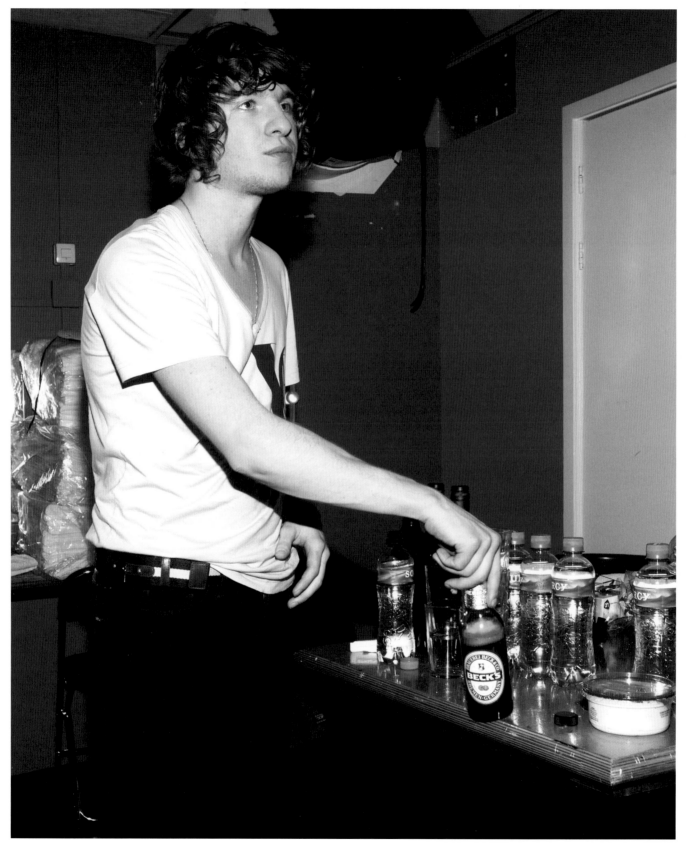

Daniel Cohen, *The Kooks*, Melkweg, Amsterdam, 2008 © Daniel Cohen

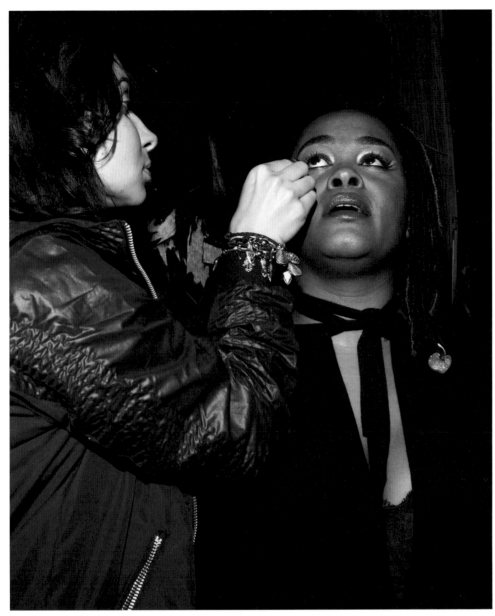

Daniel Cohen, *Jill Scott*, Paradiso, Amsterdam, 2008 © Daniel Cohen

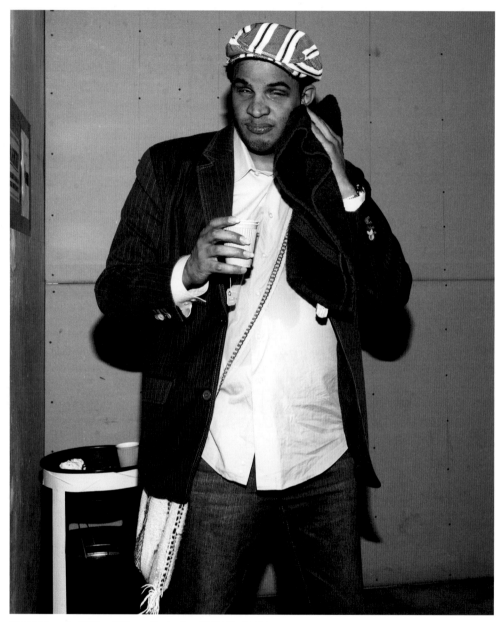

Daniel Cohen, *Raul Midon*, Melkweg, Amsterdam, 2008 © Daniel Cohen

Daniel Cohen, *Mark Ronson*, Paradiso, Amsterdam, 2008 © Daniel Cohen

Daniel Cohen, *Gogol Bordello*, Melkweg, Amsterdam, 2007 © Daniel Cohen

Daniel Cohen, *Dir en Grey*, Melkweg, Amsterdam, 2007 © Daniel Cohen

Daniel Cohen, *Erykah Badu*, Paradiso, Amsterdam, 2008 © Daniel Cohen

Daniel Cohen, *Jamie Lidell*, Melkweg, 2008 © Daniel Cohen

WHEN MUSIC CHANGES YOUR LIFE

Since the 1950s, popular music has been inextricably associated with youth culture and — later — nostalgia. Many people can tell the story of their youth in terms of the albums they bought and played. You instantly recall who your friends were at that time, where you used to meet, how you were dressed... When you think of the music, the images always come flooding back. In the same way, artists use photographs to give shape to their image; the fans to emulate their heroes.

Al sinds de jaren vijftig is populaire muziek onlosmakelijk verbonden met jeugdcultuur en —jaren later— met nostalgie. Veel mensen kunnen hun eigen jeugdjaren navertellen in functie van de albums die ze draaiden. Meteen weet je wie op dat moment je vrienden waren, op welke plaatsen je vaak kwam en hoe je gekleed ging. Er komen altijd beelden bij kijken. Artiesten gebruiken foto's om hun imago vorm te geven, fans om zich aan hen te spiegelen.

Ryan McGinley, *You and My Friends 1*, 2012 © Ryan McGinley, Team Gallery, Collection Huis Marseille Museum for Photography, Amsterdam

RYAN
McGinley

Ryan McGinley (US, °1977) loves music and you can feel it in his work. For *You and My Friends*, McGinley and his team toured all the great festivals of Europe and the US. He visits these festivals like a true music lover, and immerses himself completely in whatever is happening: his day begins with the first performance and ends in a tent on the festival camp site late at night. The result is a personal impression of the universe that is created when a large group of people are all emotionalized by the same thing. McGinley photographs the public and then isolates faces that he later works with care and precision into a grid. The facial expressions vary from the ecstatic to the contemplative, which in their totality create a strong visual experience, thanks in part to his use of the alternating colours of the concert's light show.

Ryan McGinley (VS, °1977) houdt van muziek en dat voel je in zijn werk. Voor *You and My Friends* schuimden McGinley en zijn team alle grote festivals in Europa en de VS af. Hij bezoekt de festivals als muziekliefhebber en dompelt zichzelf volledig onder in het gebeuren: de dag begint bij het eerste optreden en eindigt in een tentje op de bijbehorende camping. Het resultaat is een persoonlijke impressie van het universum dat ontstaat wanneer een massa mensen door hetzelfde beroerd worden. McGinley fotografeert het publiek en isoleert gezichten die hij nadien nauwkeurig in een grid verwerkt. De gezichtsuitdrukkingen variëren van extase tot contemplatie en dankzij de afwisselende kleuren van de lichtshow van het concert wordt het geheel een sterke visuele ervaring.

What does it mean to be the fan of a particular musician or band? For some people, it is a way of life. **James Mollison** (Kenya/UK, °1973) went in search of these super-fans. And where better to find them than at a performance of their favourite star? He photographed devotees of Oasis, Madonna, Rod Stewart and The Sex Pistols, both before and after one of their idol's concerts. His typologies offer proof that idolatry can sometimes be taken to extreme lengths. Something that started as a matter of personal preference becomes a 'uniform' that can grant access to a particular social group.

Wat betekent het om 'fan' te zijn van een bepaalde muzikant of band? Voor sommige mensen wordt het een *way of life*. **James Mollison** (Kenia/VK, °1973) ging naar hen op zoek. En waar vind je die beter dan tijdens optredens? Hij fotografeerde aanhangers van onder meer Oasis, Madonna, Rod Stewart en Sex Pistols voor en na een concert van hun idolen. Zijn typologieën leveren het bewijs dat die idolatrie erg ver kan gaan. Iets wat dikwijls vertrekt vanuit een hoogst persoonlijke voorkeur, wordt tegelijk een 'kostuum' dat je toegang geeft tot een bepaalde sociale groep.

JAMES
Mollison

James Mollison (from the series *The Disciples*), *Spice Girls*, The O2 Arena, London, 2007 © James Mollison, courtesy Flatland Gallery (Amsterdam, Paris)

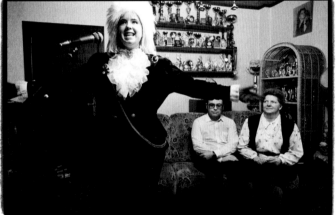

Alex Vanhee, *Big Dreams/Dream Big*, 1993 © Alex Vanhee

Vanhee

Alex Vanhee (Belgium, °1965) has been working as a music photographer for the past 20 years. Here you see the black-and-white series with which he graduated from the academy in 1993. This was the black-and-white period when the 'playback' rage hit the country. Vanhee went in search of people who wanted to transform themselves into their favourite stars. He photographed them while they were giving the very best they had to offer. The unique thing about these photographs is that they were taken in ordinary Flemish living rooms, usually with the artist's family in the role of the public. The contrast between the enthusiasm of the playbackers and the obviously bored body language of the viewers is evidence of Vanhee's acute social observation.

Alex Vanhee (België, °1965) is al twintig jaar actief als muziekfotograaf. Van hem zie je de reeks zwart-witbeelden waarmee hij in 1993 afstudeerde aan de academie. In die jaren raasde er een playbackrage door ons land. Vanhee ging op zoek naar mensen die zichzelf transformeren in hun favoriete muzikanten. Hij fotografeerde ze terwijl ze het beste van zichzelf gaven. Het bijzondere aan de foto's is dat ze zijn genomen in herkenbare Vlaamse huiskamers, meestal met de familie als publiek. Het contrast tussen de overgave van de playbackers en de verveelde lichaamshouding van de toeschouwers getuigt van Vanhees scherpe observatie.

RYAN MCGINLEY

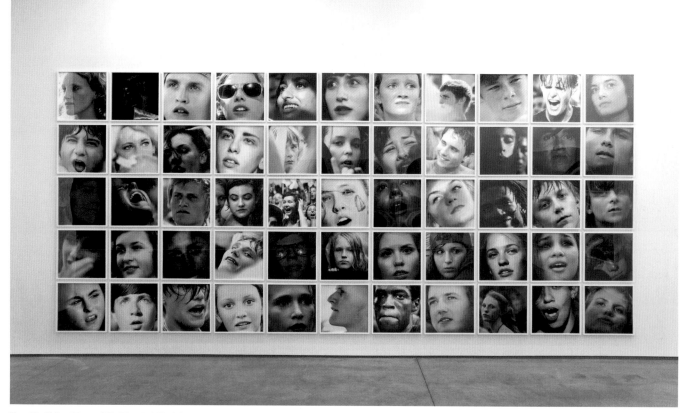

Ryan McGinley, *You and My Friends 1*, 2012 © Ryan McGinley, Team Gallery, Collection Huis Marseille Museum for Photography, Amsterdam

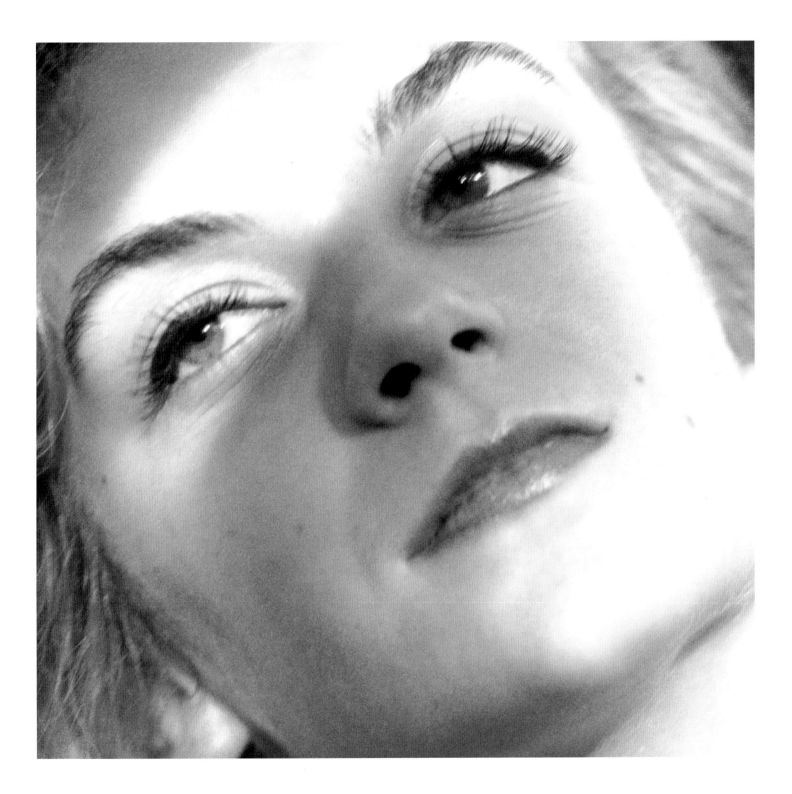

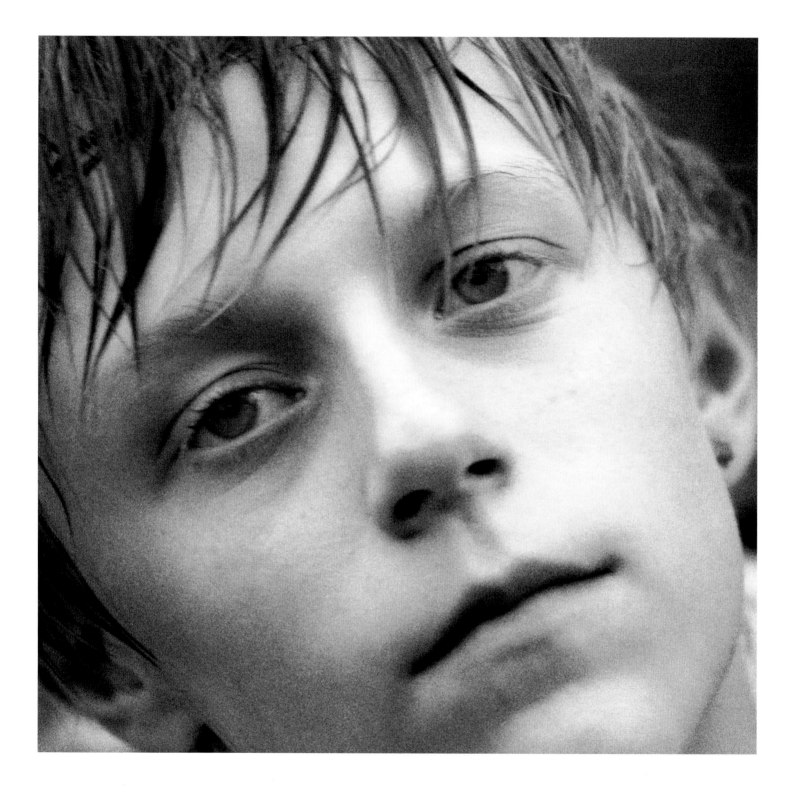

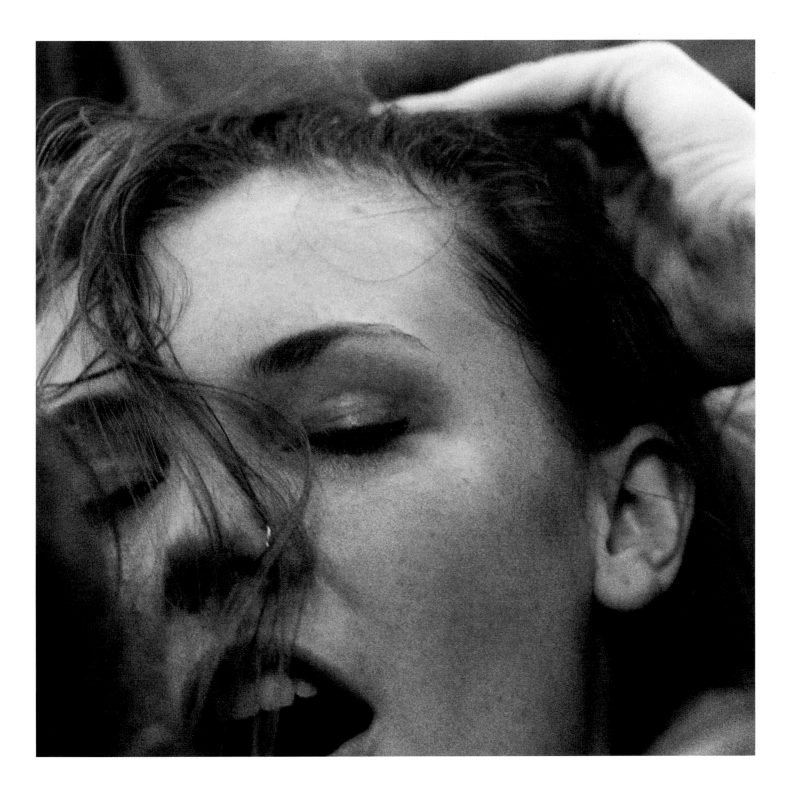

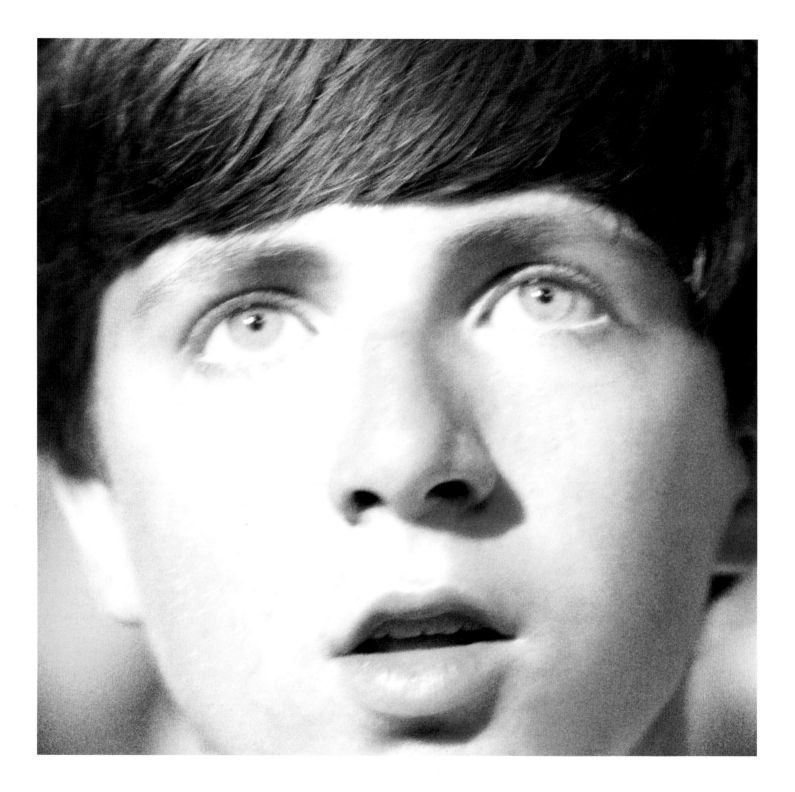

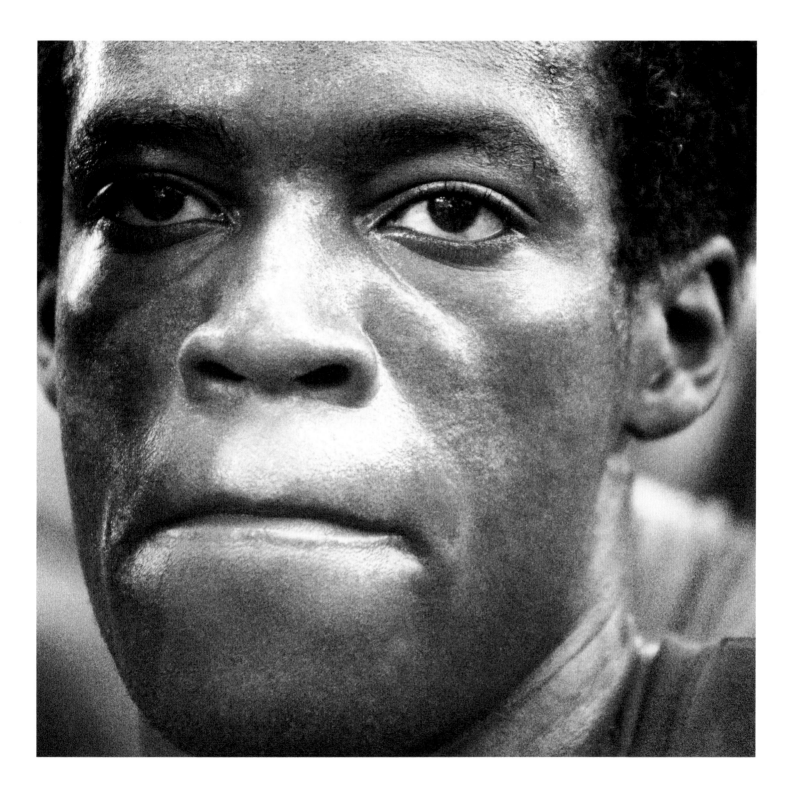

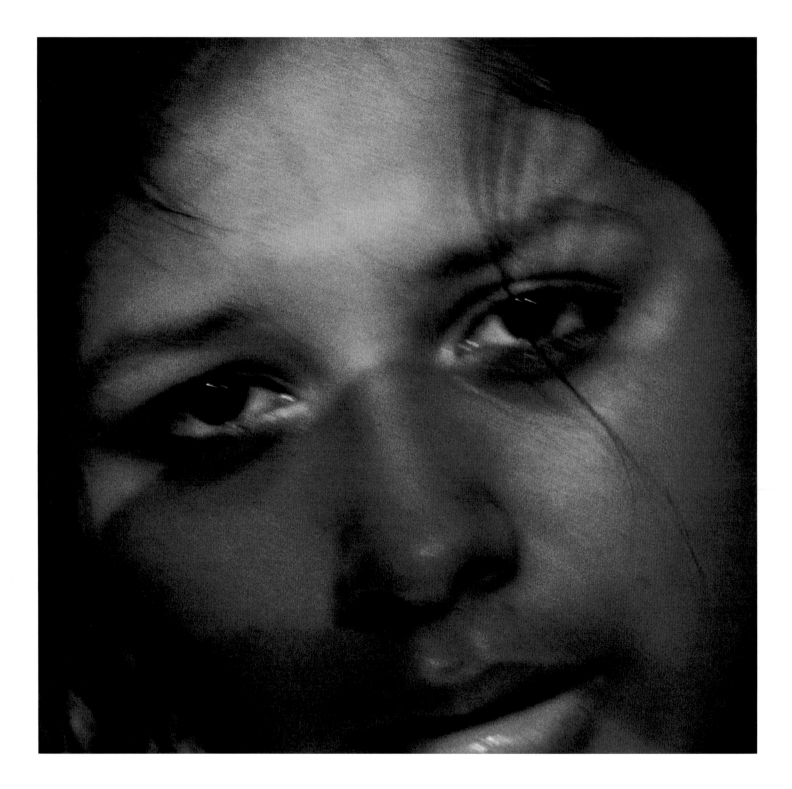

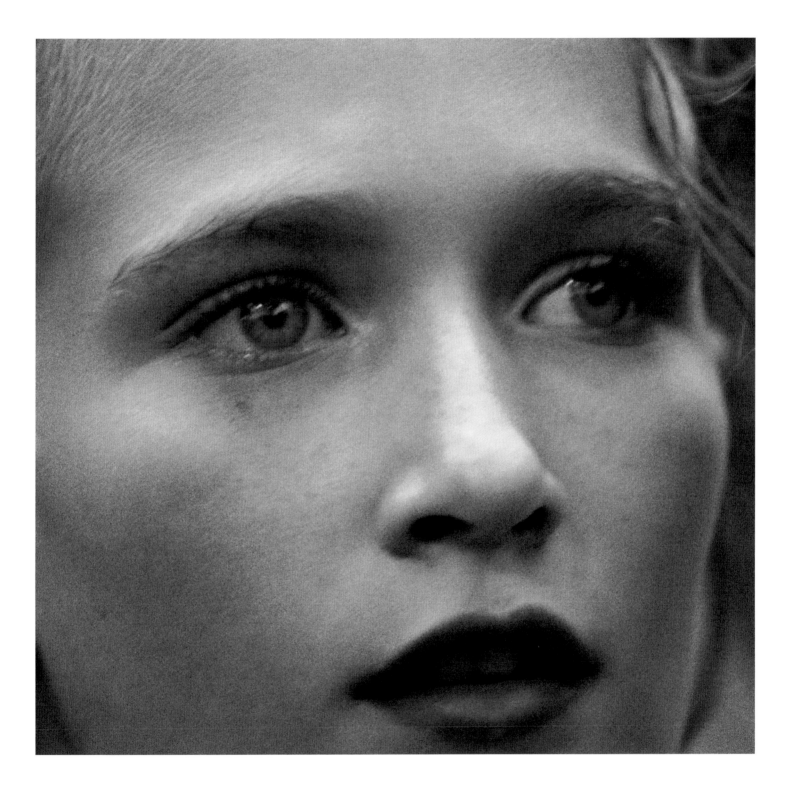

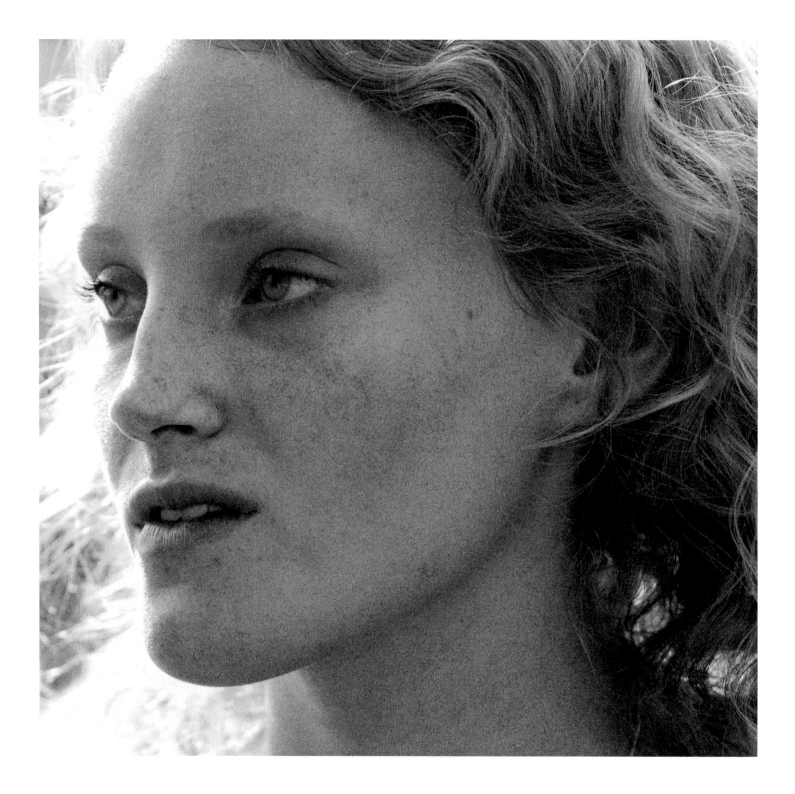

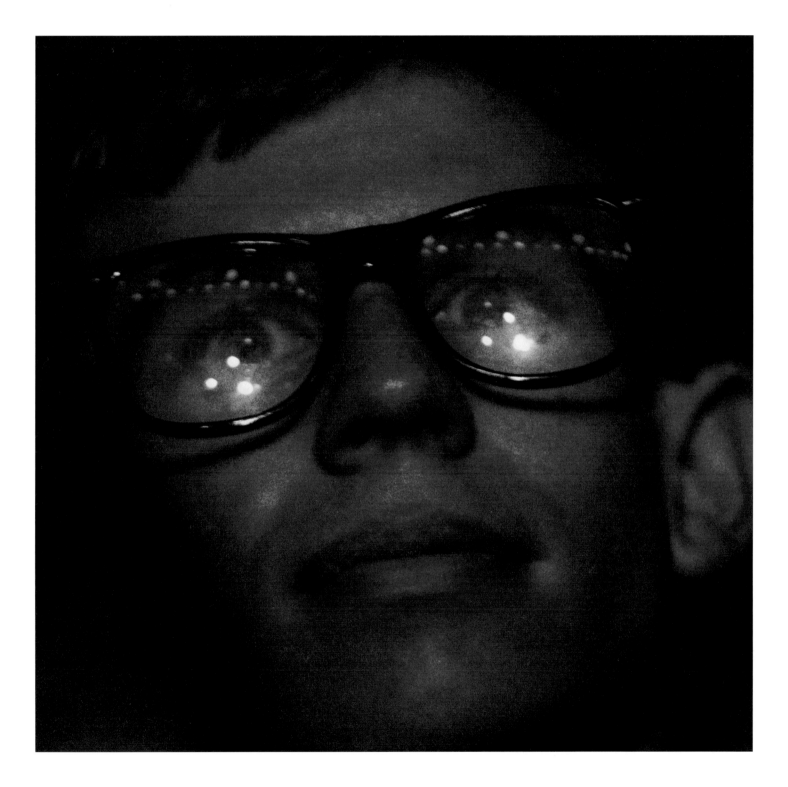

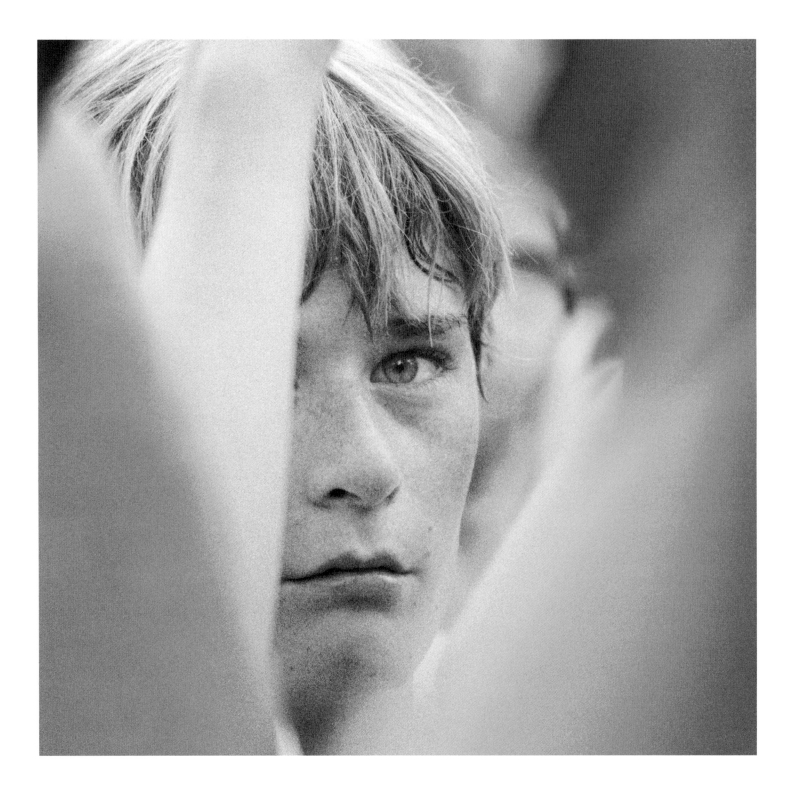

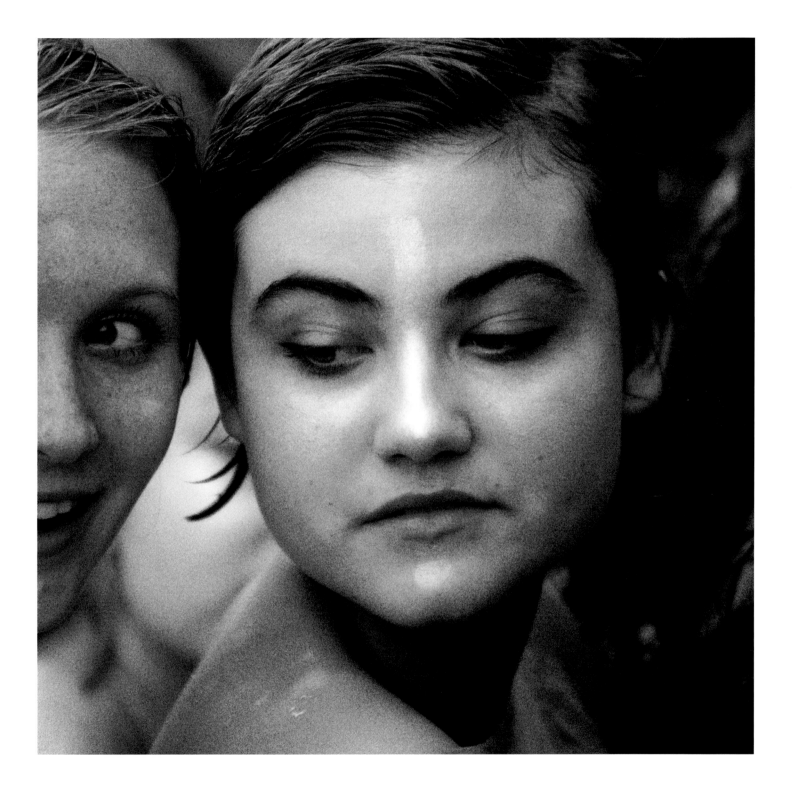

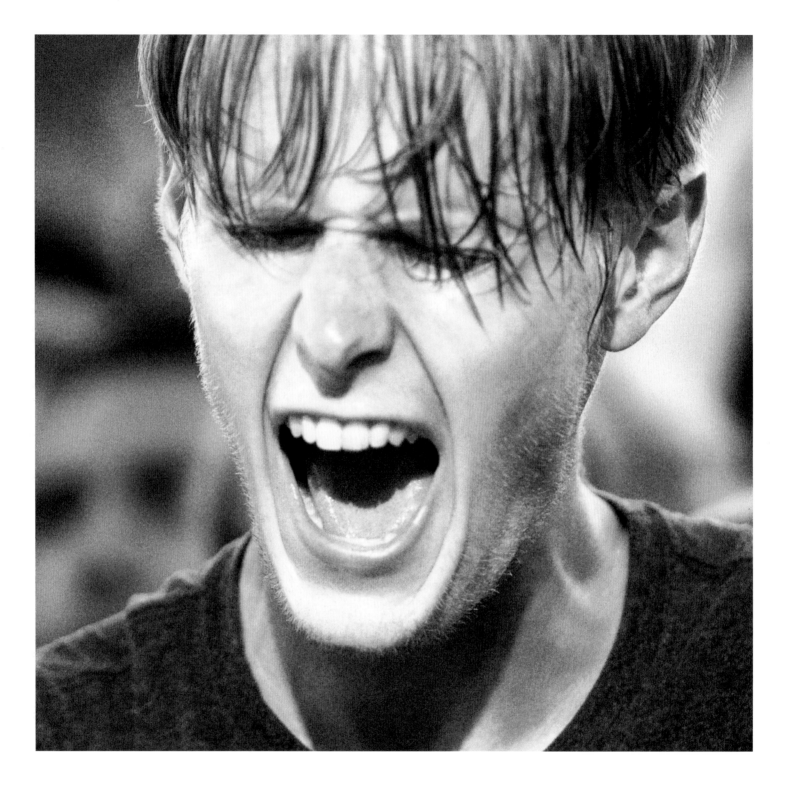

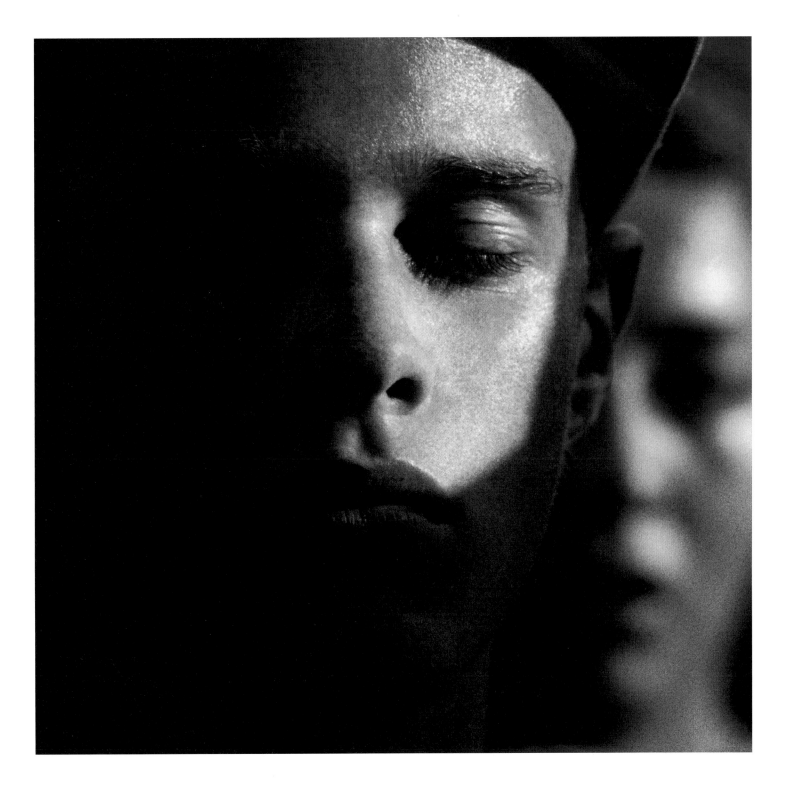

JAMES
MOLLISON

James Mollison (from the series *The Disciples*), *Rod Stewart*, MEN Arena, Manchester, UK, 2005 & Earls Court, London, 2005 © James Mollison, courtesy Flatland Gallery (Amsterdam, Paris)

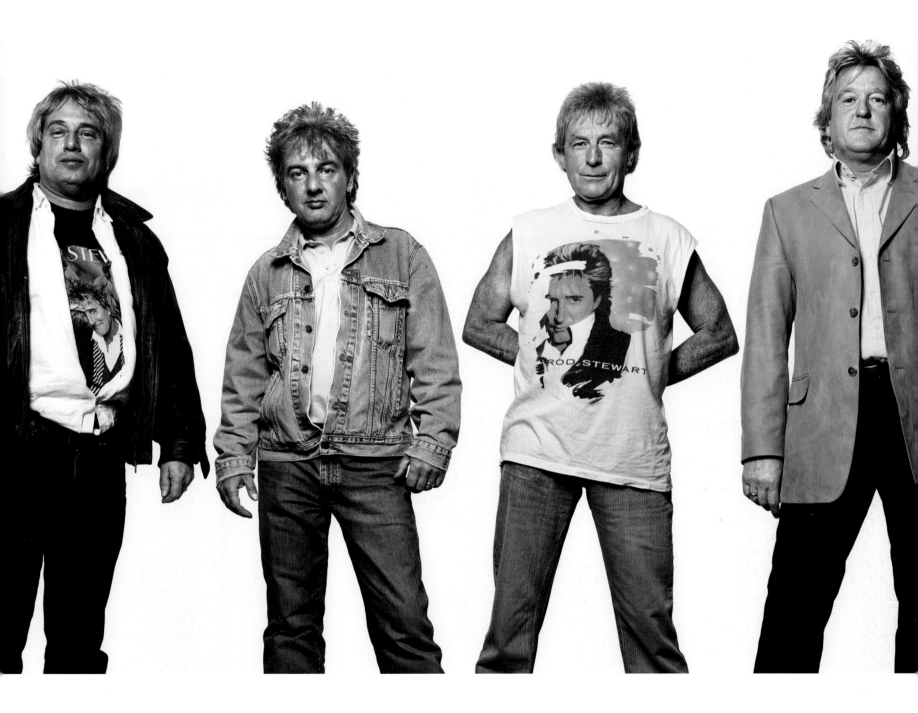

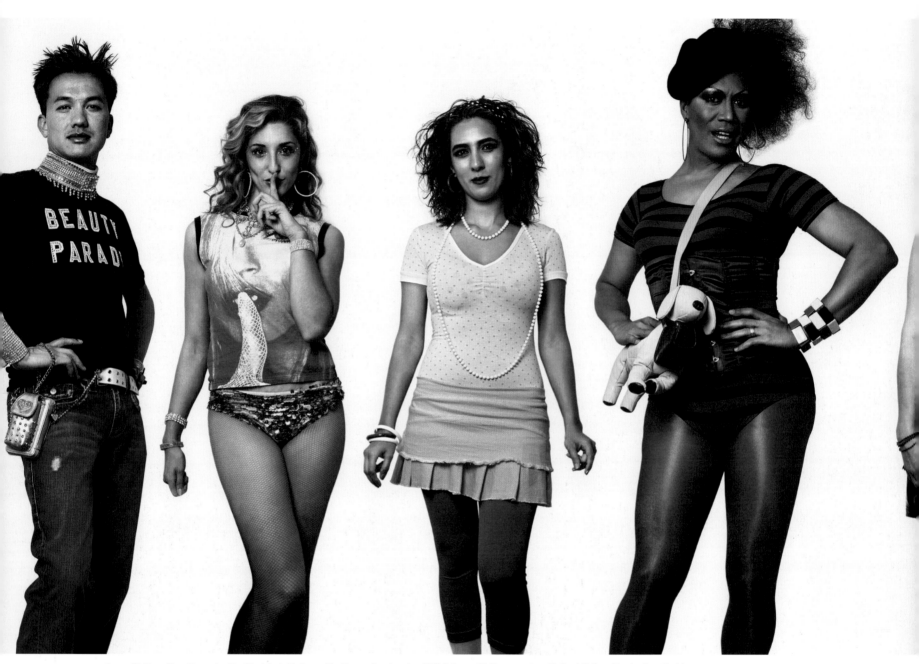

James Mollison (from the series *The Disciples*), *Madonna*, The Forum, Los Angeles, 2006 © James Mollison, courtesy Flatland Gallery (Amsterdam, Paris)

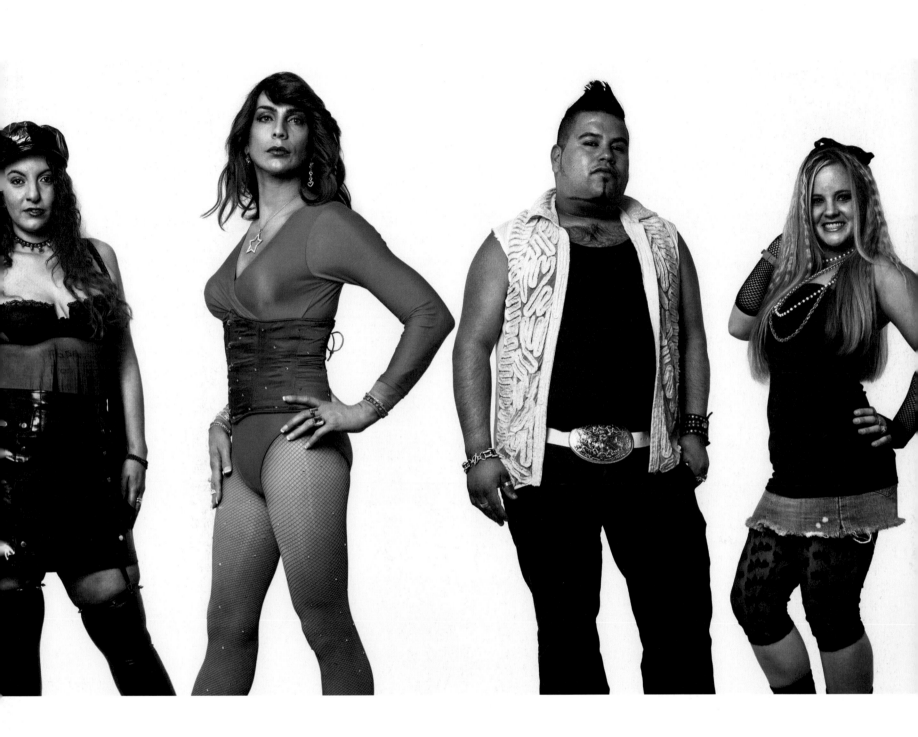

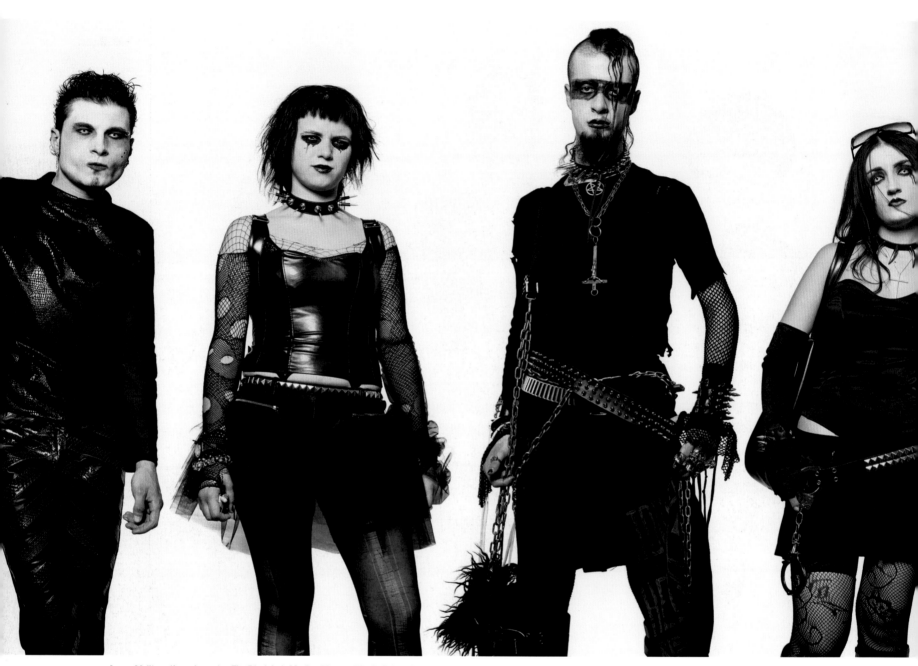

James Mollison (from the series *The Disciples*), *Marilyn Manson*, Mazda Palace, Milan, 2005 © James Mollison, courtesy Flatland Gallery (Amsterdam, Paris)

James Mollison (from the series *The Disciples*), *Spice Girls*, The O2 Arena, London, 2007 © James Mollison, courtesy Flatland Gallery (Amsterdam, Paris)

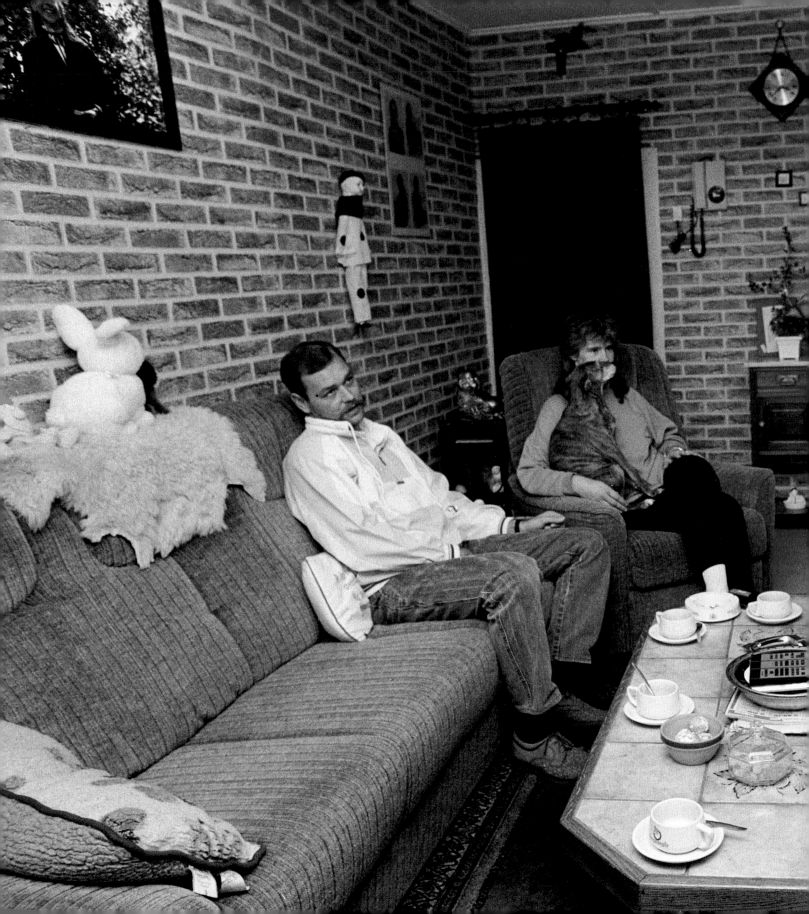

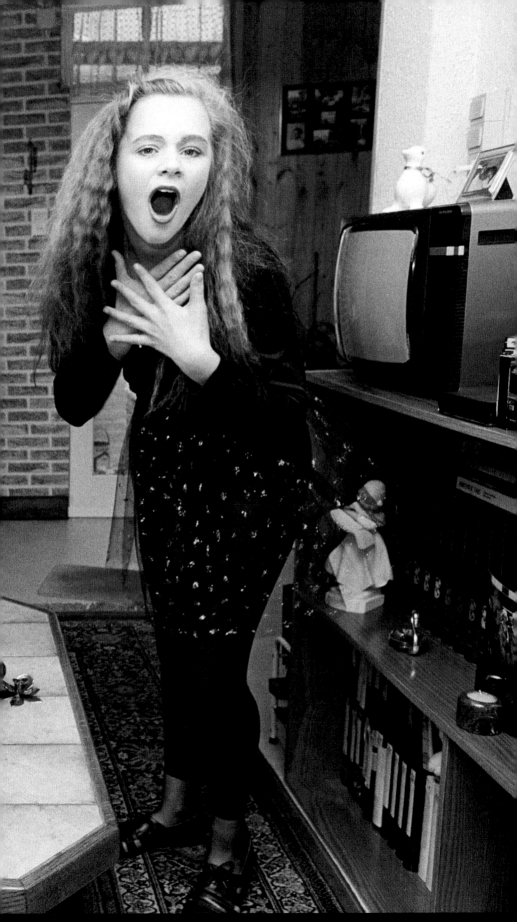

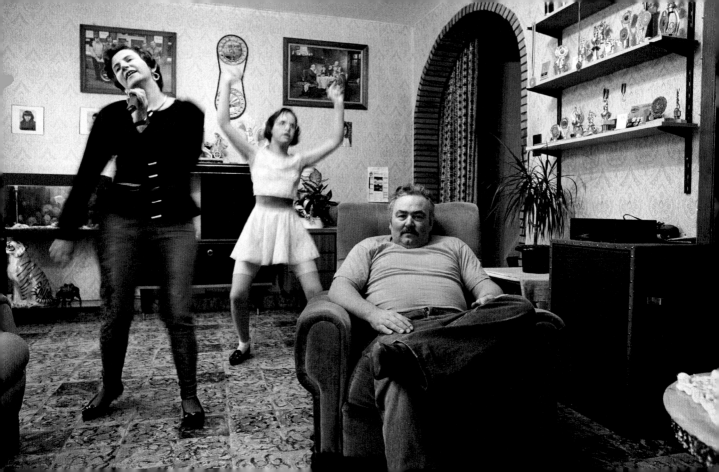

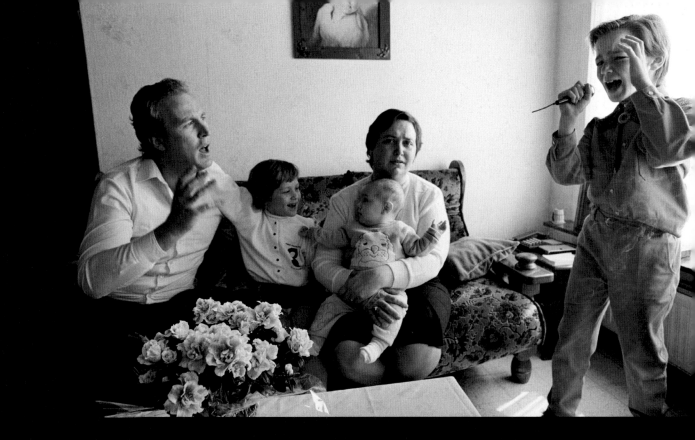

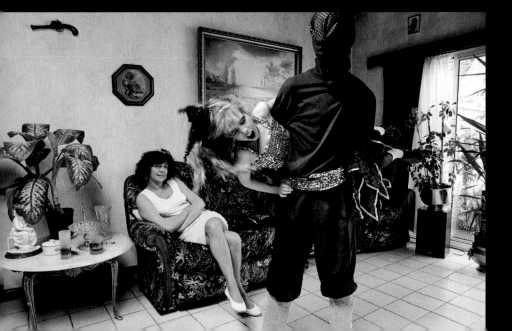

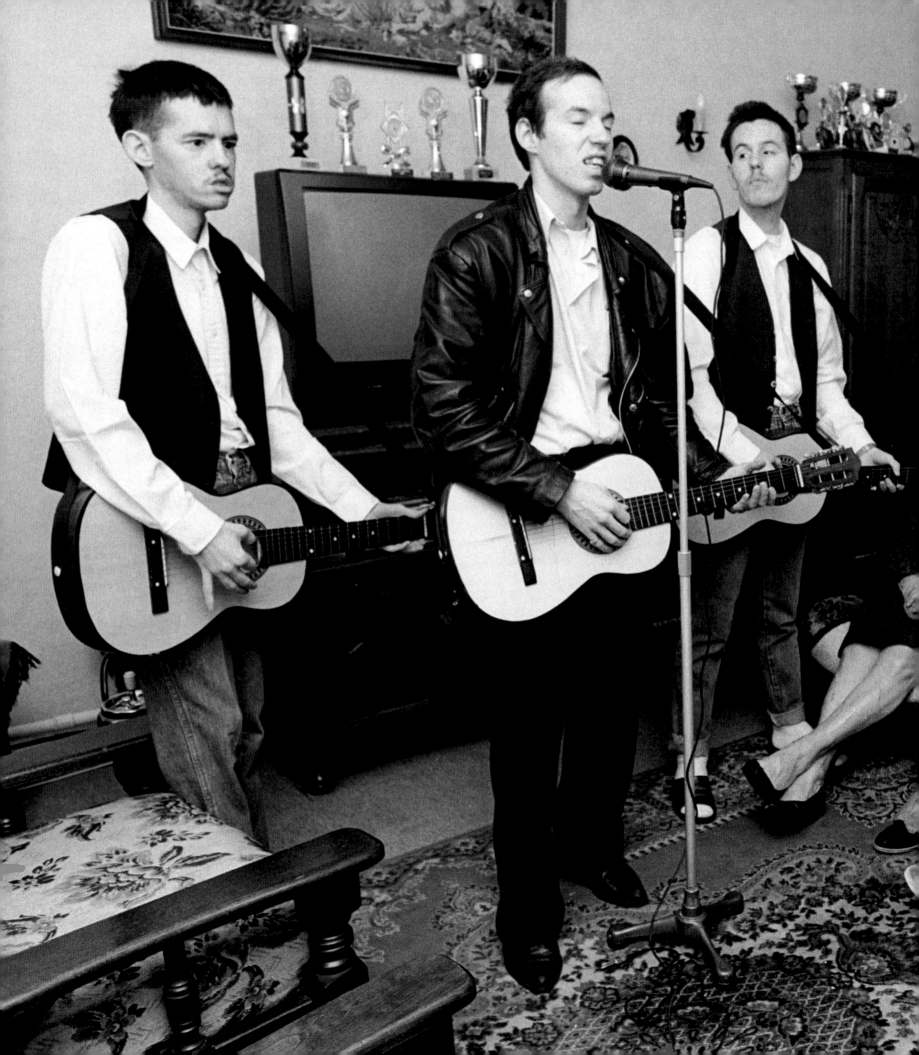

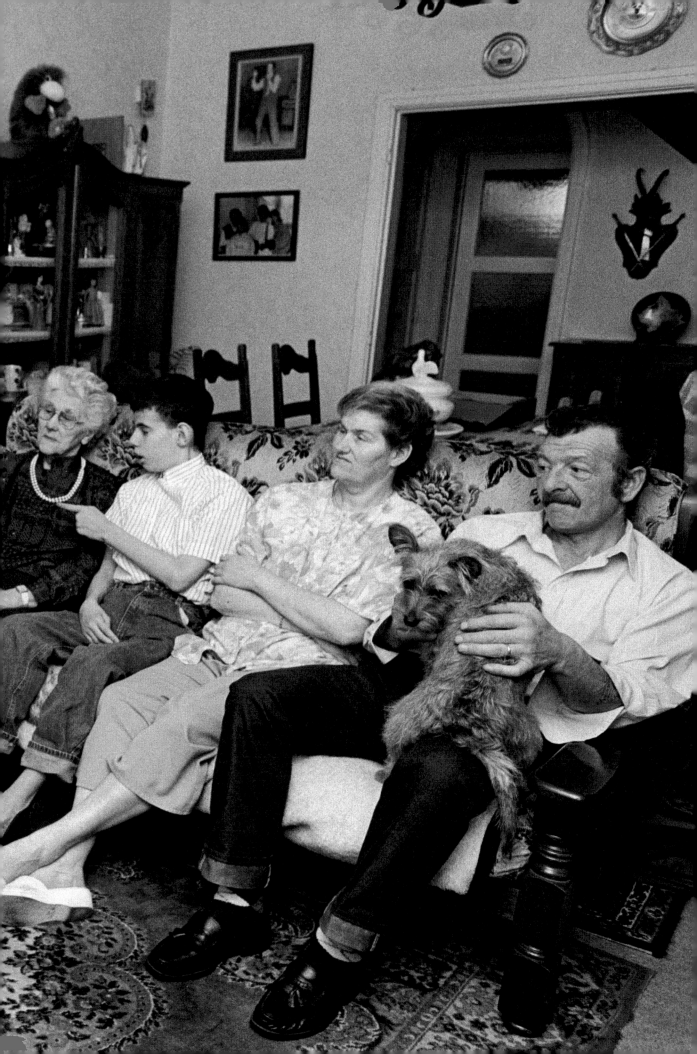

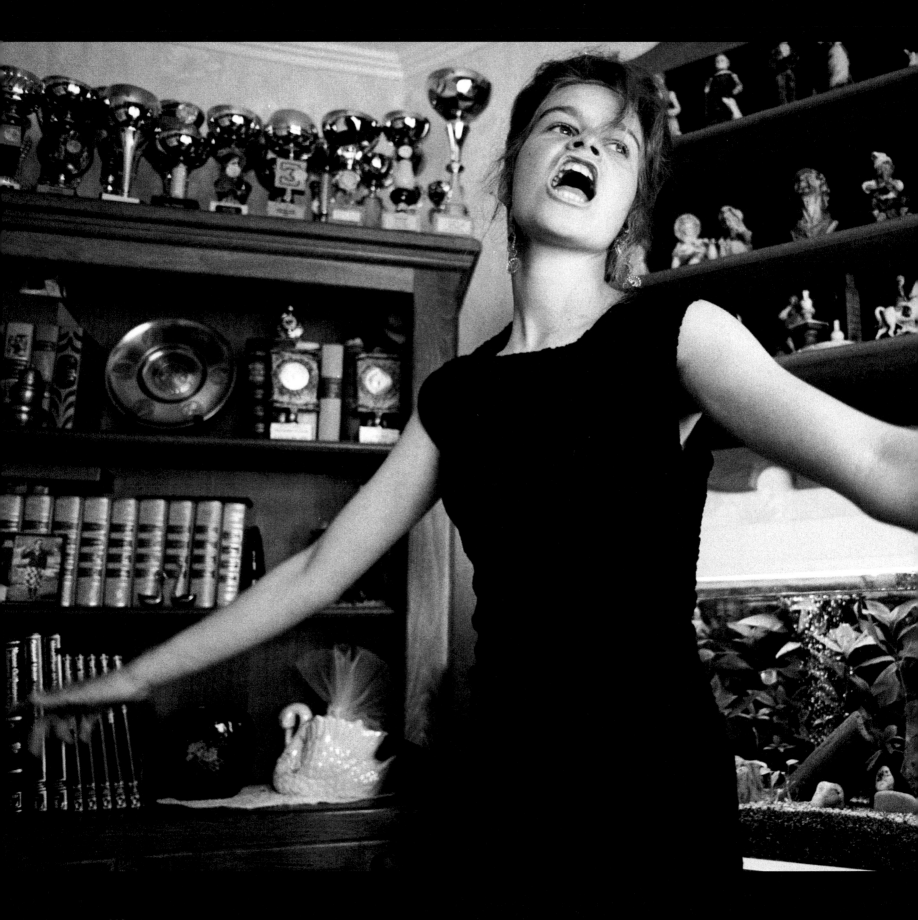

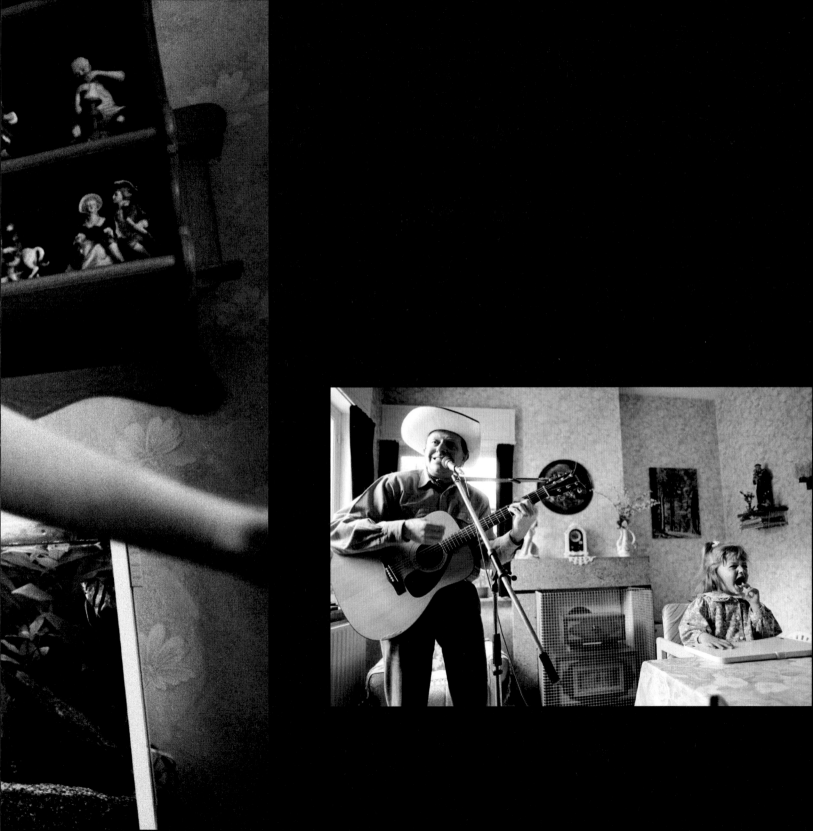

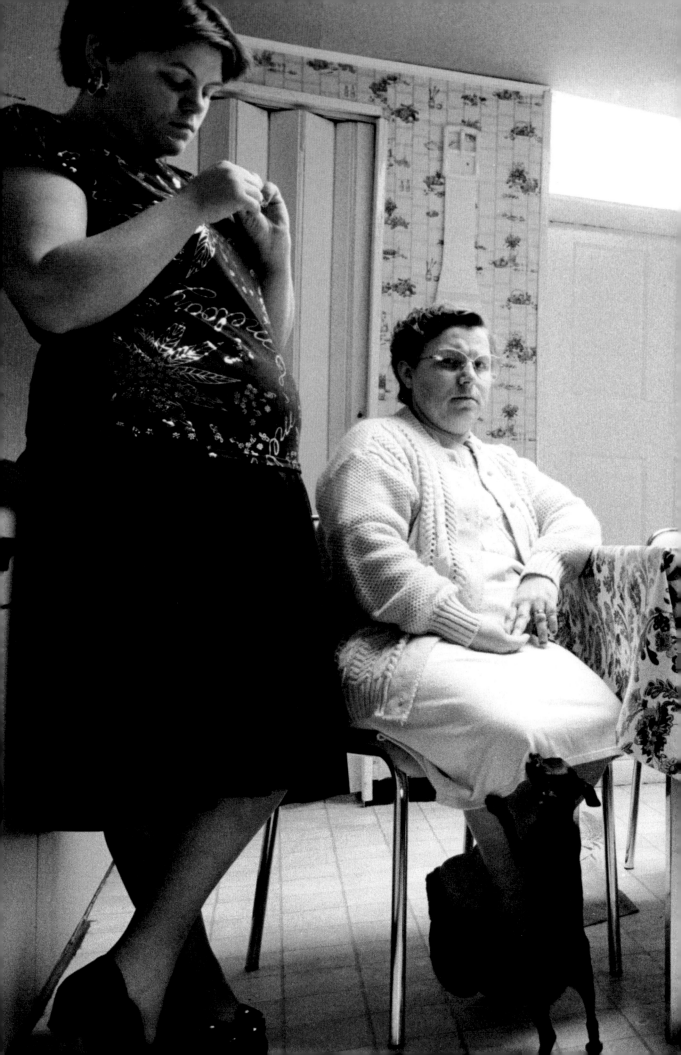

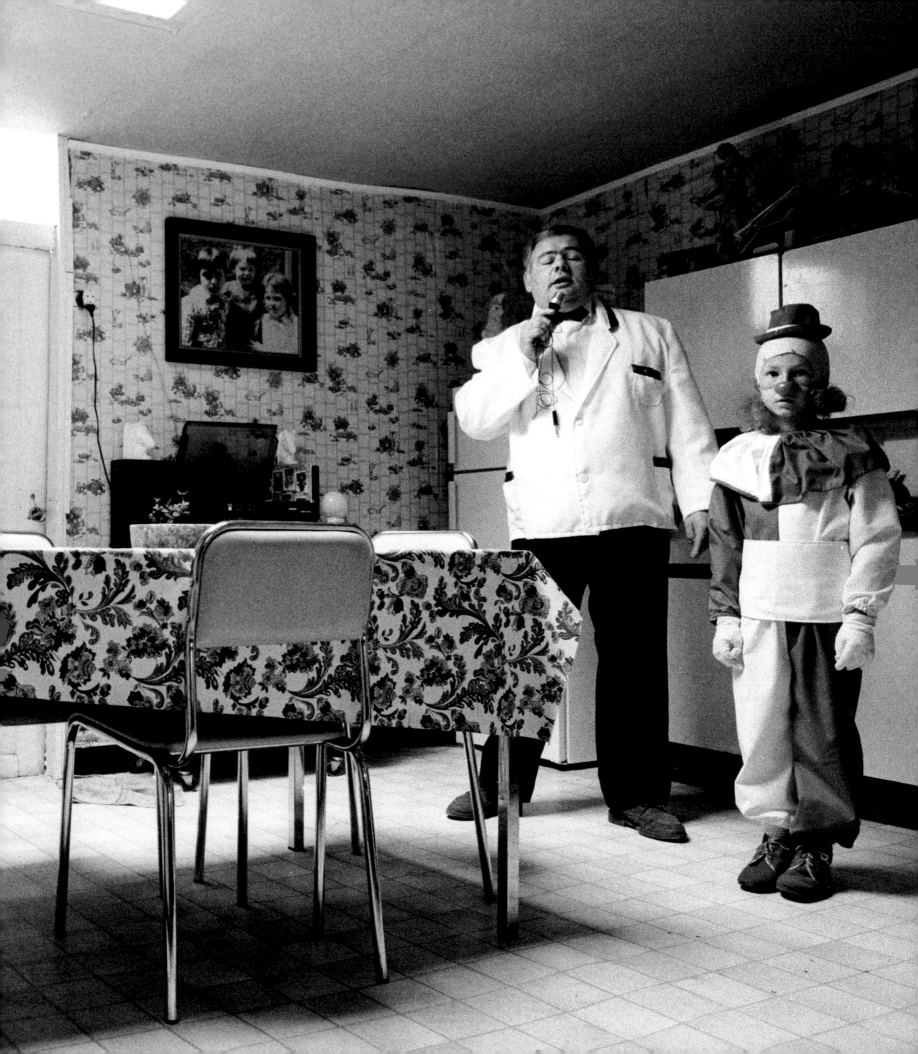

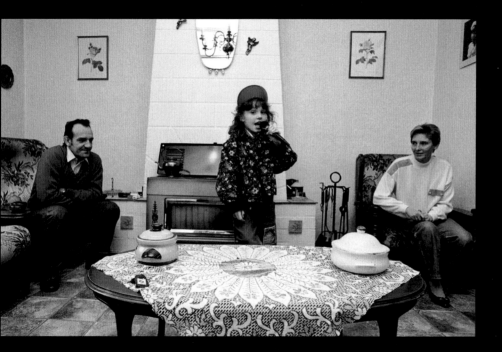

MORE THAN JUST A FAMOUS FACE

The photographs with the biggest reach in terms of the general public are album covers, press photos and the reports of live performances. Because we are deluged by such a flood of images, they often find it hard to win our attention. Nevertheless, there are some photographers who, as a result of their personal style and approach, manage to stand out from the crowd.

De foto's die het publiek het meest bereiken zijn albumhoezen, persbeelden en de verslaggeving van liveoptredens. Omdat er zo'n overvloed aan beelden op ons afkomt, is het niet eenvoudig de aandacht op te eisen. Toch zijn er fotografen die dankzij hun persoonlijke stijl en benadering

DEAN
Chalkley

Meg and Jack White are attacked by the giant head of a stuffed elephant.
This is typical The White Stripes. **Dean Chalkley** (UK, °1968) uses
the obligatory red-black-white for an expertly staged composition.
Unmistakably theatrical, and the humour is never far away. It is the kind
of image that burns itself into your retina—and, once there, will never
disappear. Chalkley's commissions for music magazines like the British
NME and record companies like Sony have given him access to the very
biggest stars. Pete Doherty, Arctic Monkeys and Amy Winehouse have all
been to his studio. His creations are pure and refined: nothing is left to
chance. The image of the person in front of his lens is enlarged to such an
extent that the resulting photographs are both iconic and ironic.

Meg en Jack White worden aangevallen door de gigantische kop van een opgezette olifant.
Dit zijn The White Stripes ten voeten uit. **Dean Chalkley** (VK, °1968) gebruikt het obliga-
te rood-zwart-wit voor een deskundig geënsceneerde compositie. Onmiskenbaar theatraal,
en de nodige humor is nooit ver weg. Dit is het soort beeld dat zich op je netvlies brandt en
niet meer zal verdwijnen. Chalkleys opdrachten voor muziekmagazines als het Britse *NME* en
platenmaatschappijen als Sony hebben hem tot bij de grootste sterren gebracht. Pete Doherty,
Arctic Monkeys en Amy Winehouse passeerden in zijn studio. Zijn creaties zijn uitgepuurd:
hij laat niets aan het toeval over. Het imago van de persoon voor de lens wordt zodanig uitver-
groot, wat de foto's even iconisch als ironisch maakt.

Dean Chalkley, *Project Komakino*, 2008 © Dean Chalkley

A bright orange container, lit by the flash of **Alex Salinas** (Belgium, °1971), was the perfect background for a band photo. The members of Soulwax look as though the lens has caught them at an unguarded moment, although the purity of the composition suggests otherwise. Salinas frequently plays fast and loose with the rules of classic group portraiture. The band members of A Brand are made unrecognizable by an unexplained light source in front of their eyes. His richly contrasting and direct visual language is striking, and has been appreciated by artists as diverse as Soulwax and Vive La Fête, but also by fashion houses such as Veronique Branquinho and Delvaux. Salinas allows himself to be inspired by the moment and the spontaneity of the person in front of his camera. His photography seems to come easily to him: the light and playful undertone shine through in both his personal work and his commissions, so that the difference between the two becomes blurred and hard to define.

Een knaloranje container, opgelicht door de flits van **Alex Salinas** (België, °1971) blijkt de uitgelezen achtergrond voor een geslaagd bandportret. De leden van Soulwax lijken wel gevat op een onbewaakt moment, hoewel de zuivere compositie daar toch aan doet twijfelen. Salinas gaat meermaals aan de haal met de regels van het klassieke groepsportret: zo zijn de bandleden van A Brand onherkenbaar door een onverklaarbare lichtbron voor hun ogen. Zijn contrastrijke en directe beeldtaal springt in het oog en wordt gesmaakt door bands als Soulwax en Vive La Fête, maar ook door modehuizen als Veronique Branquinho en Delvaux. Salinas laat zich inspireren door het moment en de spontaniteit van wie voor zijn lens loopt. Fotograferen kost hem schijnbaar geen enkele moeite: de lichte en speelse ondertoon komt terug in zowel zijn persoonlijke werk als in opdrachten, waardoor het verschil tussen die twee vervaagt.

Alex Salinas, *Tim Vanhamel*, 2006 © Alex Salinas

ALEX
Salinas

MICHAEL
Schmelling

Michael Schmelling (USA, °1973) has a very distinctive personal agenda.
His photographs are diametrically opposed to the usual visual imagery
associated with music photography. It is probably for this reason that he
has attracted the attention of artists like Antony and the Johnsons, Beirut
and Lambshop. He presents his photos in duos, so that a dynamic can be
created between the two images. In some cases it is possible to identify
the subjects, but mostly it is the subtitle that reveals the association that
Schmelling wants us to make. He uses the aesthetics of snapshots and
found images. In many cases, it looks like his photographs have been
rescued from the wastepaper basket. There is no disputing that his
vision is highly praised in professional circles: in 2005 he was awarded
a Grammy for his photo for Wilco's *A Ghost Is Born*.

Michael Schmelling (VS, °1973) heeft een uitgesproken persoonlijke agenda. Zijn foto's
staan lijnrecht tegenover de gangbare beeldtaal die je met muziekfotografie associeert. En
waarschijnlijk is het net daarom dat hij erin slaagt artiesten als Antony and the Johnsons,
Beirut of Lambchop voor zijn lens te halen. Hij presenteert zijn foto's in duo's, waardoor er een
dynamiek ontstaat tussen de twee beelden. In sommige gevallen kun je nog iemand herken-
nen, maar meestal is het enkel het onderschrift dat weggeeft welke associaties Schmelling
legt. Hij gebruikt de esthetiek van snapshots en gevonden beelden. Veel van zijn foto's lijken
uit de prullenmand gered en een nieuw leven gegund. Dat zijn visie gesmaakt wordt, bewijst
de Grammy Award die hij in 2005 op zijn naam kon schrijven voor de foto van Wilco's *A Ghost
Is Born*.

There can be no doubt: music continues to affect and inspire photography,
just as the opposite is also true. The list of possible contributors to this
book was almost endless and the visual story of the past twenty years is
by no means finished. The choice that was made here tells us something
about the passion for music shared by photographers, musicians and fans
alike. And shows how some things will never change.

Laat er geen twijfel over bestaan: muziek blijft de fotografie beroeren en inspireren, net zoals
dat omgekeerd het geval is. De lijst van mogelijke bijdragen tot dit boek is dan ook eindeloos
en het visuele verhaal van de voorbije twintig jaar is nog lang niet verteld. De keuze die hier
gemaakt werd, vertelt iets over de passie voor muziek van zowel fotografen, muzikanten als
fans. En over hoe dat nooit zal veranderen.

DEAN CHALKLEY

Dean Chalkley, *La Roux*, 2009 © Dean Chalkley/NME/IPC Media

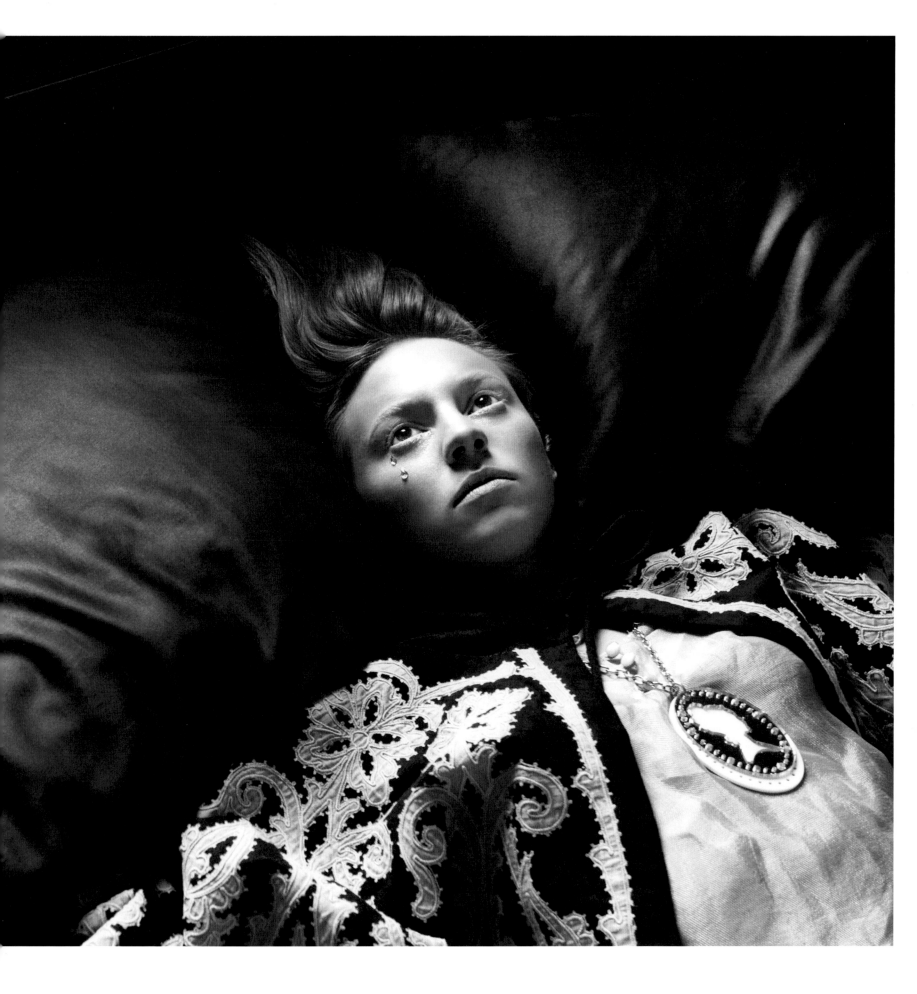

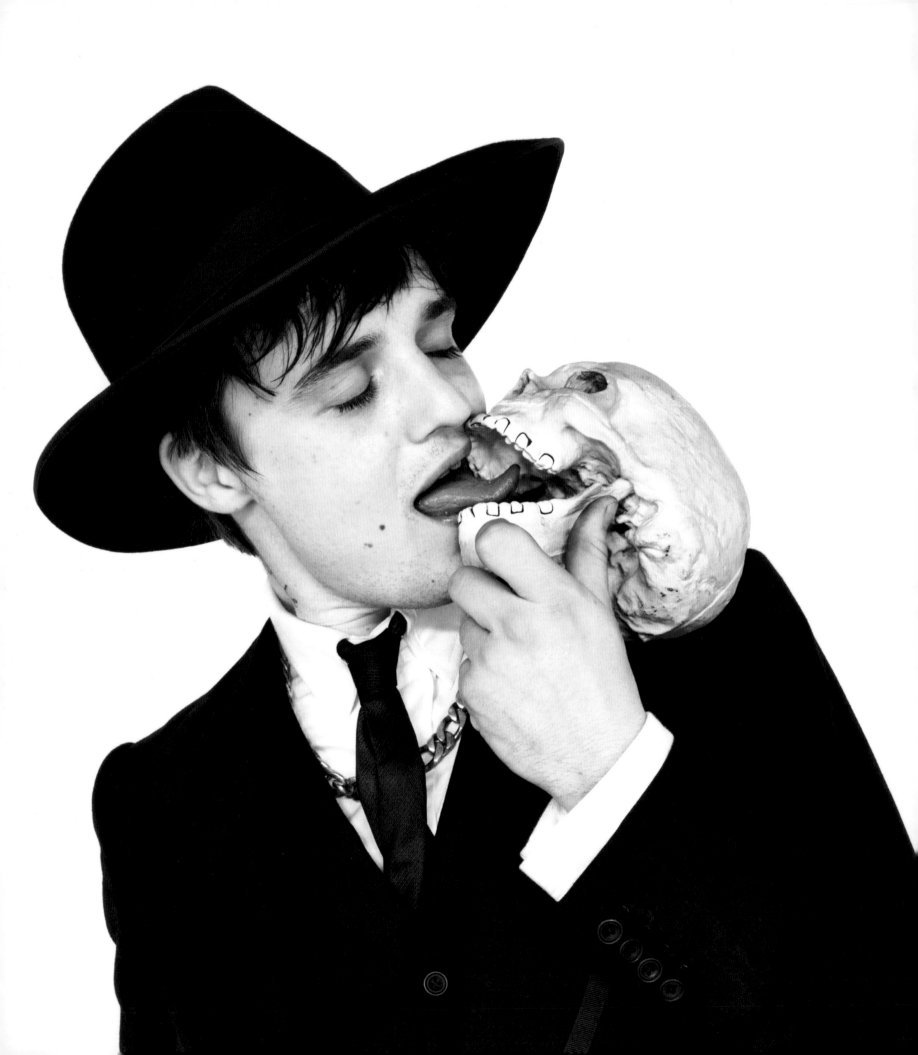

Dean Chalkley, *Serge from Kasabian*, 2006 © Dean Chalkley/NME/IPC Media

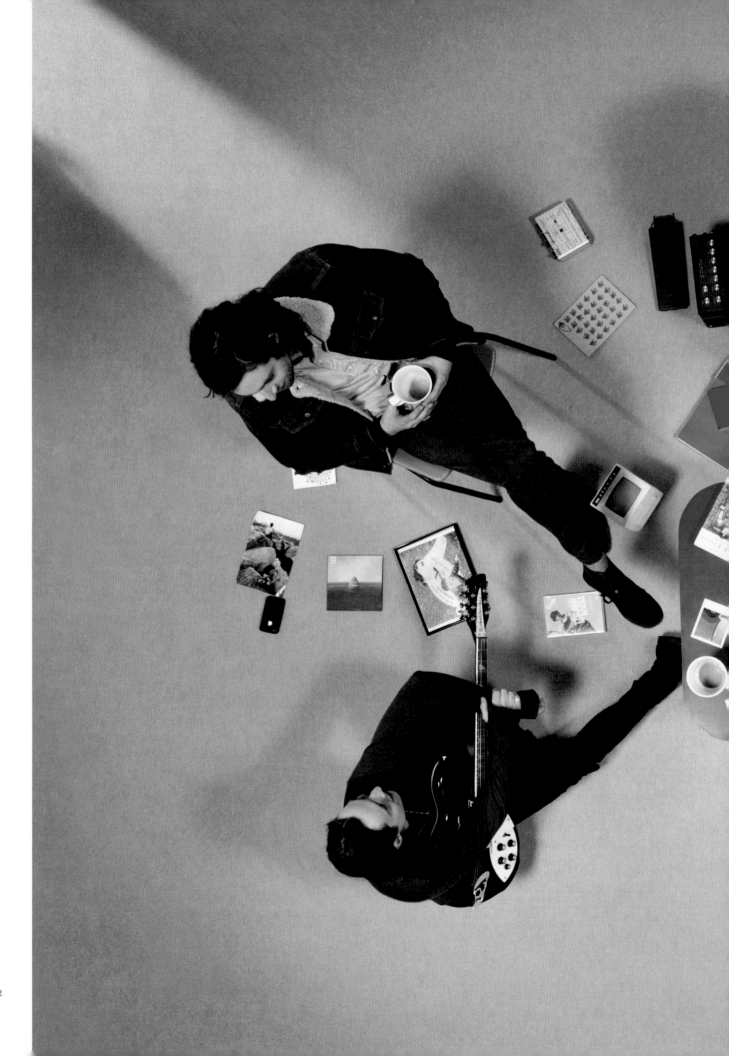

Dean Chalkley, *The Maccabees*, 2012
© Dean Chalkley/NME/IPC Media

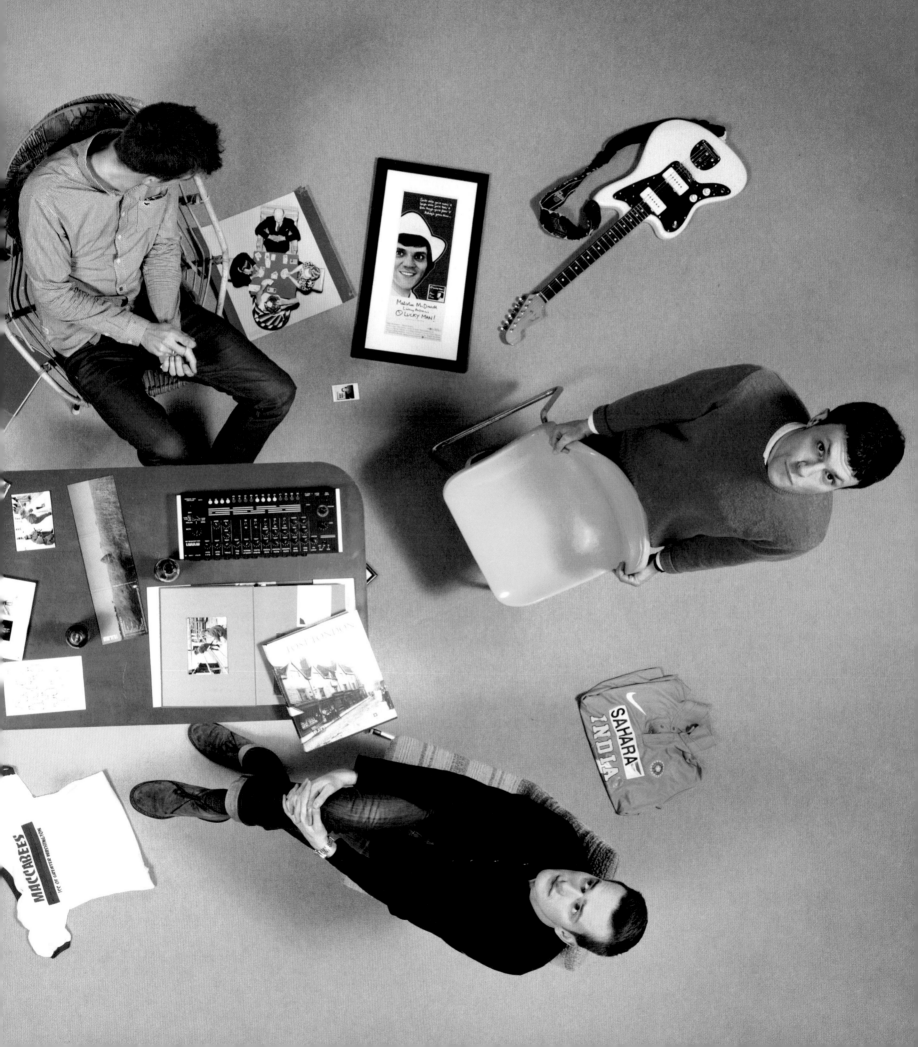

Dean Chalkley, *The Kills*, 2008 © Dean Chalkley/NME/IPC Media

Dean Chalkley, *Richard Ashcroft*, 2010 © Dean Chalkley/Big Life Management

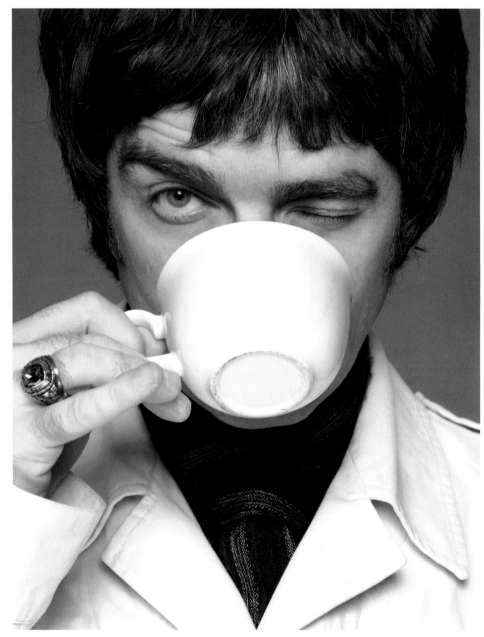

Dean Chalkley, *Noel Gallagher*, 2005 © Dean Chalkley/NME/IPC Media

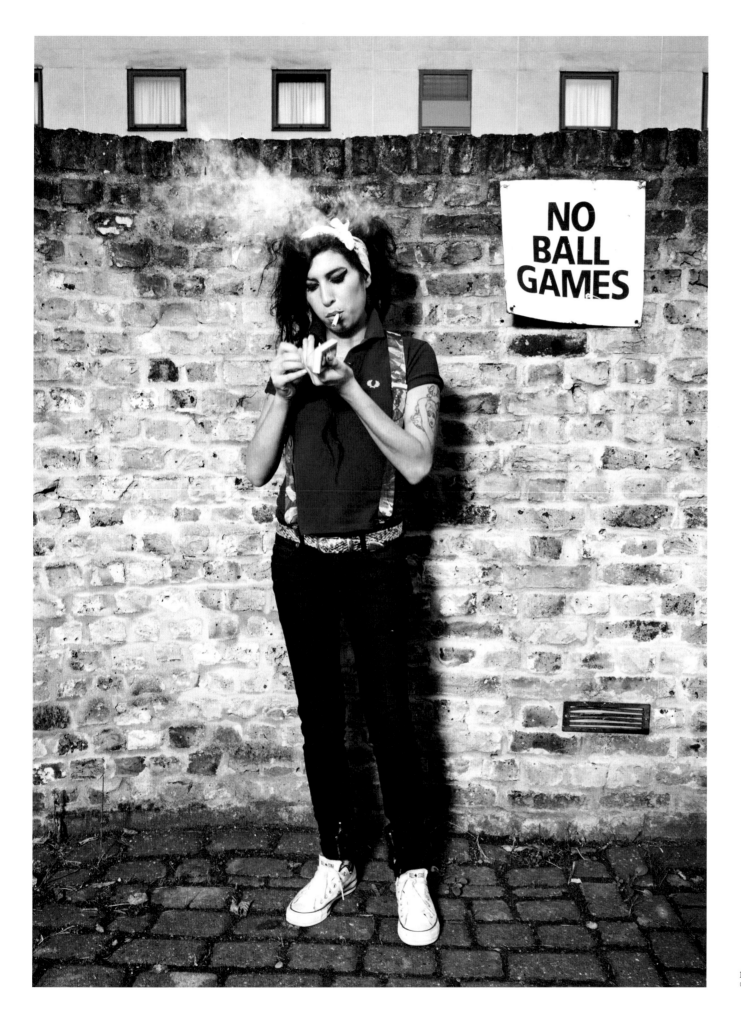

Dean Chalkley, *Amy Winehouse*, 2006
© Dean Chalkley/NME/IPC Media

Dean Chalkley, *Arctic Monkeys*, 2011
© Dean Chalkley/NME/IPC Media

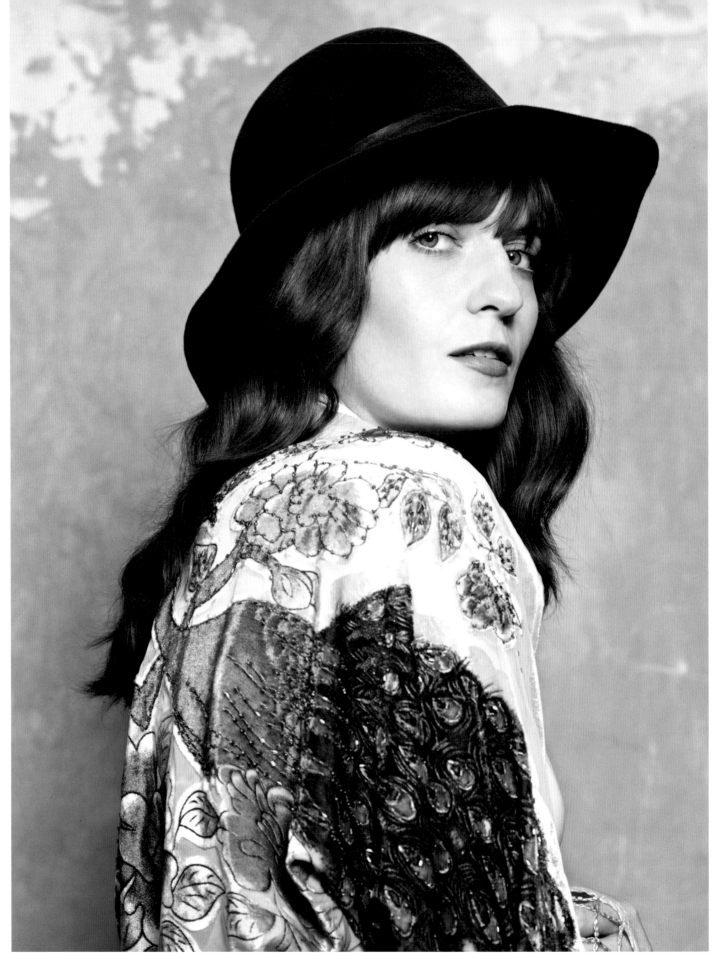

Dean Chalkley, *Florence Welsh of Florence and the Machine*, 2011 © Dean Chalkley/NME/IPC Media

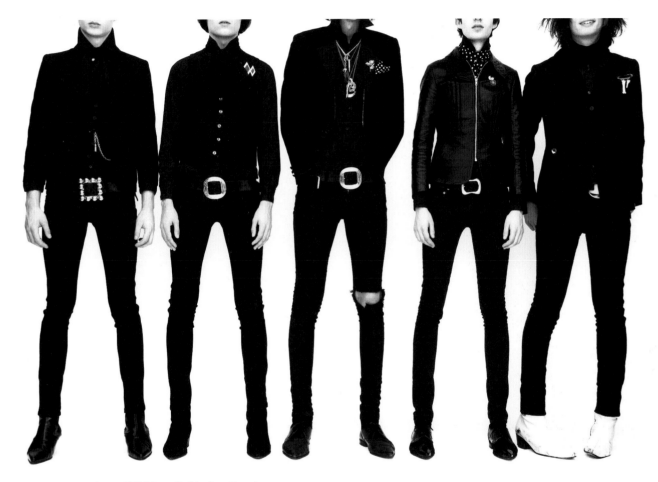

Dean Chalkley, *The Horrors*, 2006 © Dean Chalkley/Loog Records

ALEX
SALINAS

Alex Salinas, *MackGoudyJr*, 2006 © Alex Salinas

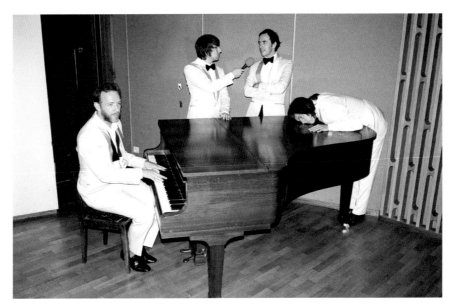

Alex Salinas, *Soulwax*, 2009 © Alex Salinas

Alex Salinas, *Stijn*, 2005 © Alex Salinas

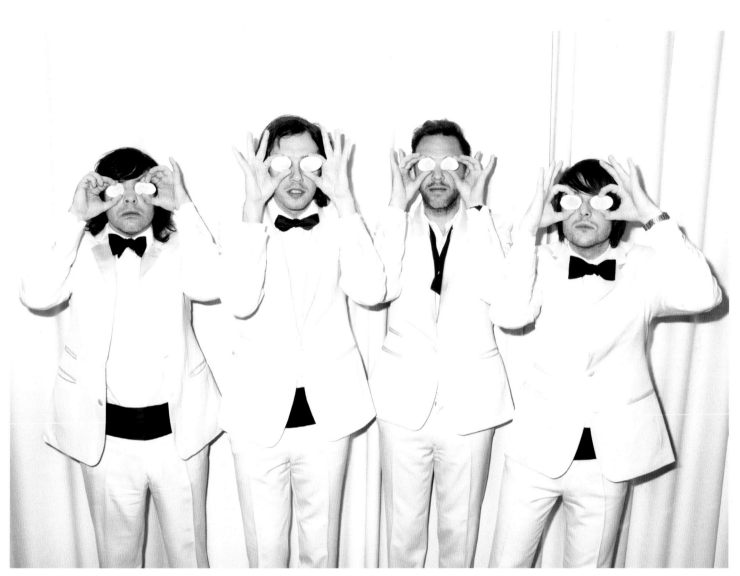

Alex Salinas, *Soulwax*, 2008 © Alex Salinas

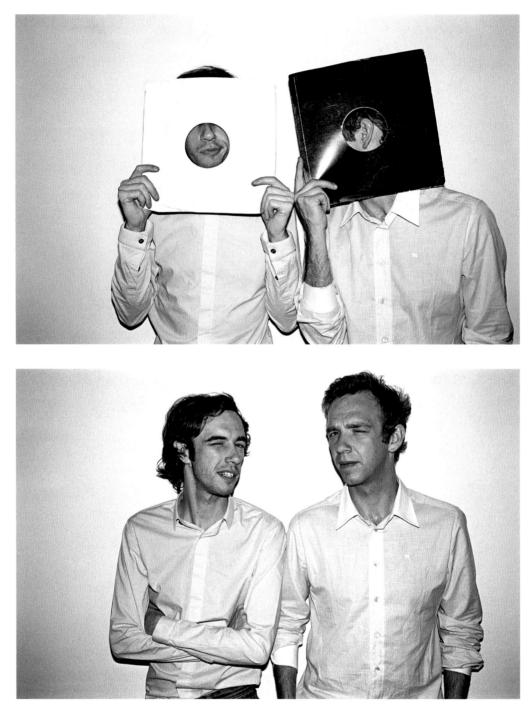

Alex Salinas, *2ManyDJs*, 2005 © Alex Salinas

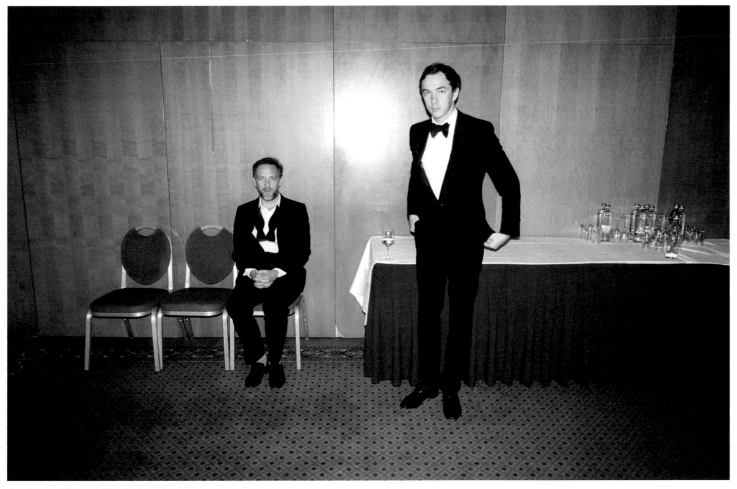

Alex Salinas, *2ManyDJs*, 2009 © Alex Salinas

Alex Salinas, *Justice*, 2007 © Alex Salinas

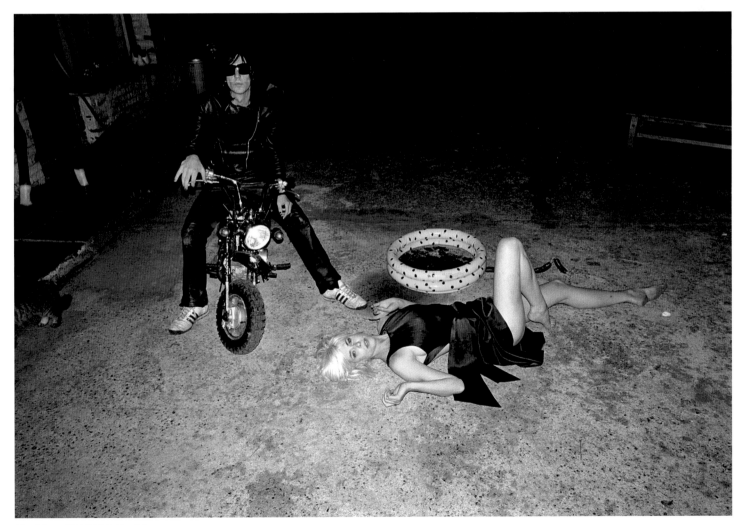

Alex Salinas, *VLF*, 2006 © Alex Salinas

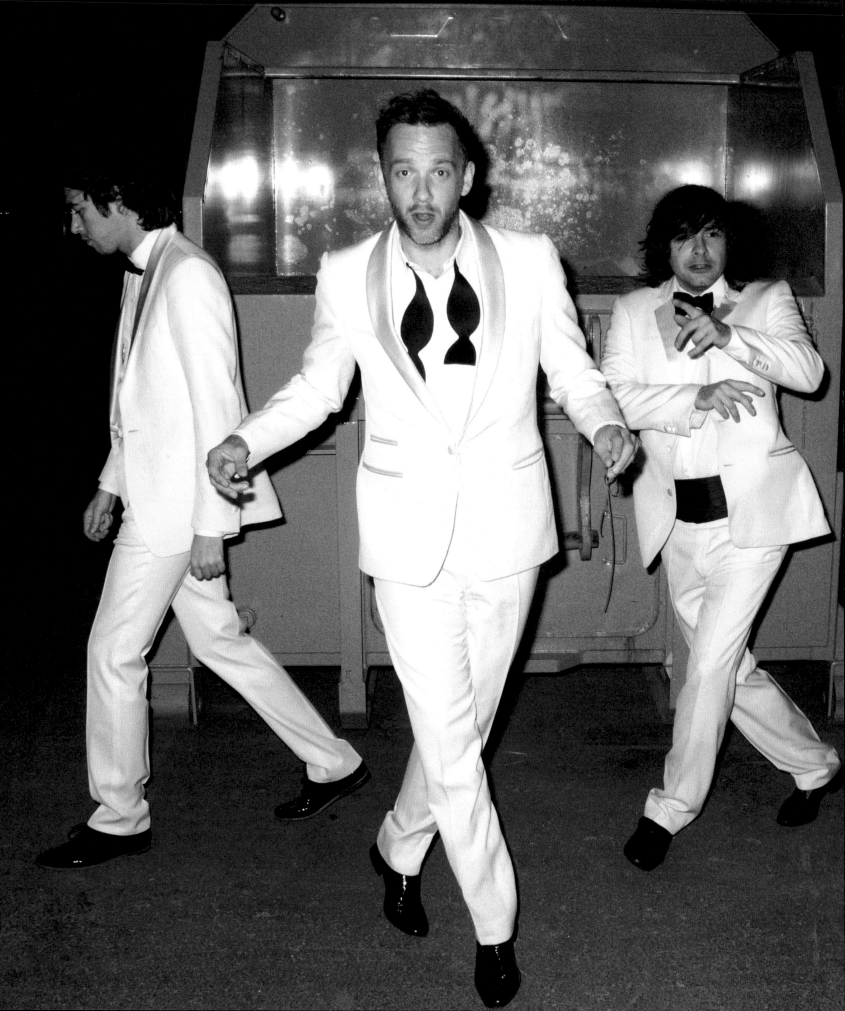

Alex Salinas, *Soulwax*, 2008 © Alex Salinas

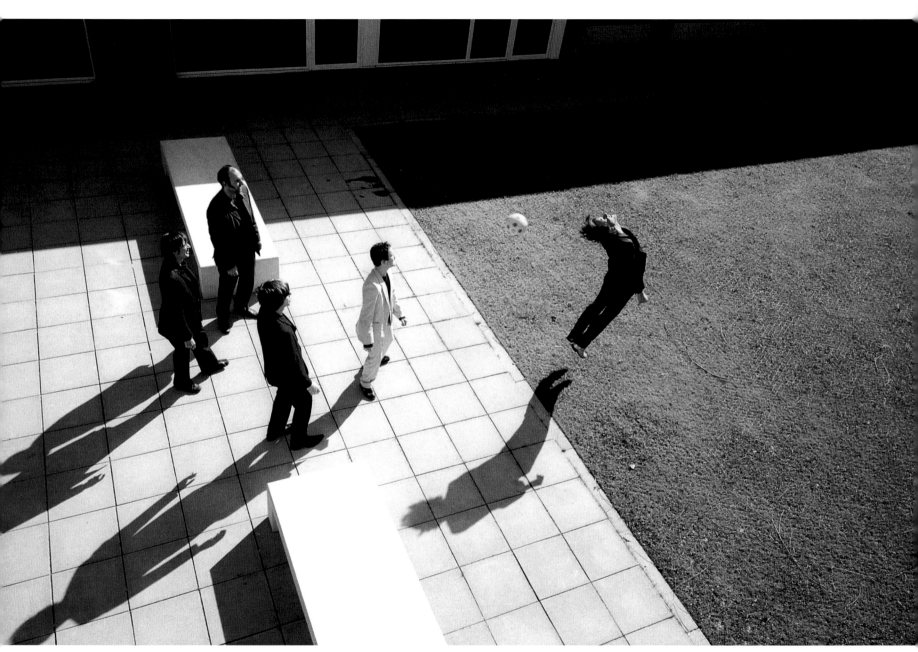

Alex Salinas, *Sioen*, 2007 © Alex Salinas

Alex Salinas, *Mauro*, 2005 © Alex Salinas

Alex Salinas, *A Brand*, 2012 © Alex Salinas

MICHAEL SCHMELLING

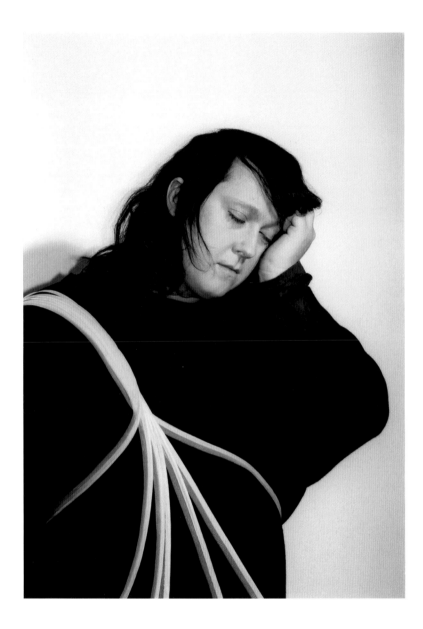

UNIQUE, JUST LIKE EVERYONE ELSE

HEDY VAN ERP

'Cause I'm gonna
make you see there's
nobody else here
No one like me
I'm special, so special
I gotta have some of your
attention — give it to me!'

BRASS IN POCKET — THE PRETENDERS

The voice of Chrissie Hynde rang out from my radio and I remember that I bolted upright. As a searching 14-year-old teenage girl, struggling with all the things that searching 14-year-old teenage girls struggle with, I knew for sure: this was about me. A few months later—it was 1980 and in the meantime I knew all the lyrics, guitar riffs, bass lines and drum beats of the Pretenders' debut album by heart—I was walking around in tight leather trousers, discovered after going through heaps of clothing at the Salvation Army, with my dark fringe hanging over my coal-black made-up eyes... just like Chrissie.

Like nearly all pop stars, Hynde radiated the self-awareness that is only just starting to develop in most teens and is still lacking in some adults. Fans gratefully borrow a bit of that self-assurance from the artist by copying the way their idol looks. This fact inspired the British photographer James Mollison to create the series *The Disciples*, his insightful rendering of rock fans. Mollison depicts the social and cultural transformations that take place when very young or even ageing concertgoers go so far in the adoration of their idols that they seem to want to take over the appearances and thus also the identities of the artists.

Pop stars who donate a bit of the spotlight to their fans in this way may view the imitation as a tribute. Via Mollison's camera, however, that tribute frequently turns into unintentional caricature, because the music fan's interest appears to have become an obsession—it's then no longer mainly about the music, but about the façade. In an interview with the British photographer Jill Furmanovsky, Chrissie Hynde acknowledged that these elements are inextricably linked: 'Presentation is half of it in rock and roll. It's not just the music—there's the music and there's attitude and there's the image.'

Uit mijn radio klonk de stem van Chrissie Hynde. Ik herinner me dat ik overeind schoot. Als zoekend pubermeisje van veertien, worstelend met zaken die zoekende pubermeisjes van veertien bezighouden, wist ik het zeker: dit ging over mij. Enkele maanden later—we schrijven 1980 en ik kende inmiddels alle teksten, gitaarriffs, basloopjes en drumslagen van de debuut-lp van The Pretenders uit mijn hoofd—liep ik rond in een strakke zwart leren broek, afkomstig van de graaitafels van het Leger des Heils, en hing mijn donkere pony over mijn met kohl zwart gemaakte ogen. Net als Chrissie.

Zoals bijna alle popsterren straalde Hynde het zelfbewustzijn uit dat bij de meeste pubers slechts in ontwikkeling is en dat ook sommige volwassenen nog ontberen. Dankbaar lenen fans een stukje van de zelfverzekerdheid van artiesten door het uiterlijk van hun idool te kopiëren. Dit gegeven inspireerde de Britse fotograaf James Mollison tot het maken van de serie *The Disciples*, zijn schrandere weergave van fans van rockbands. Mollison toont de sociale en culturele transformaties die plaatsvinden als niet alleen piepjonge maar soms ook bejaarde concertbezoekers zo ver gaan in de adoratie van hun idolen, dat zij het uiterlijk van de artiesten en daarmee hun identiteit lijken te willen overnemen.

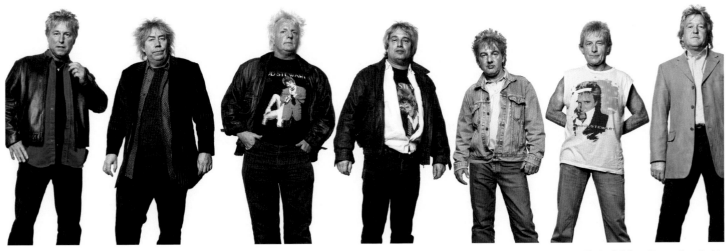

James Mollison (from the series *The Disciples*), *Rod Stewart*, MEN Arena, Manchester, UK, 2005 & Earls Court, London, 2005 © James Mollison, courtesy Flatland Gallery (Amsterdam, Paris)

That this image temporarily offers something to grasp on to for insecure adolescents isn't hard to understand, but why men approaching retirement age envision themselves as seventies' sex symbol Rod Stewart is at the very least intriguing. Here, Mollison shows us the struggle between the individual's identity and that of the idol, whom they worship en masse at the concerts. Along with this, the fans don outfits that are a reflection of their loyalty.

Mollison's Rod Stewart fans—respectably married types, as shown by the wedding bands on their ring fingers—all have bleached blond hair that's been blown dry to look nonchalantly wild. These are not, however, playboys with photo-model women but just British blokes in ill-fitting jackets who go to Benidorm for their holidays. The sight makes one laugh in spite of oneself, but Mollison has photographed the men with their dignity intact. By using a low camera angle, he elevates these ordinary blokes to heroes. They gaze proudly into the lens, looking down on us in a sense—half themselves, half Rod.

Popsterren die op deze wijze een klein beetje spotlight aan hun fans doneren, zien deze imitatie wellicht als een eerbetoon. Via Mollisons camera wordt dat eerbetoon niet zelden een onbedoelde karikatuur, omdat de interesse van de muziekliefhebber lijkt te zijn doorgeslagen naar een obsessie, waarbij het niet alleen maar gaat over de muziek, maar vooral over de façade. In een interview met de Britse fotografe Jill Furmanovsky beaamde Chrissie Hynde dat beide elementen onlosmakelijk met elkaar zijn verbonden: *'Presentation is half of it in rock and roll. It's not just the music—there's the music and there's attitude and there's the image.'*

Dat die buitenkant tijdelijk houvast biedt aan zoekende adolescenten, is niet moeilijk te begrijpen, maar waarom mannen die de pensioengerechtigde leeftijd naderen zich het jaren 70-sekssymbool Rod Stewart wanen, is op zijn minst intrigerend te noemen. Mollison toont ons de worsteling van het individu tussen de eigen identiteit en die van het idool, die men tijdens concerten in groepsverband vereert. Daarbij hullen de fans zich in outfits die een afspiegeling zijn van hun loyaliteit.

Mollisons Rod Stewart-fans—keurig getrouwd, zo vertellen de trouwringen aan hun ringvingers—hebben allen geblondeerd haar dat met veel zorg nonchalant/woest is geföhnd. Hier staan echter geen playboys met fotomodellen als vrouwen, maar Britse *blokes* in slechtzittende jasjes, die naar Benidorm op vakantie zijn geweest. De aanblik werkt onwillekeurig op de lachspieren, maar Mollison heeft de mannen waardig gefotografeerd. Door het gebruik van een laag camerastandpunt verheft hij ze van doorsnee kerels tot helden. Trots kijken ze via de lens enigszins op ons neer—half zichzelf, half Rod.

The temptation for fans to identify themselves with their idol is a useful piece of information for artists to perpetuate their own status and fortify their fan base. The official website of superstar Beyoncé demonstrates this. Countless web pages with pictures of her lookalikes appear alongside photos of the singer herself, and this diva remains the fairest of them all. That's hardly a problem for the Beyoncé-wannabes: they are included in her online community, and so a bit of her glamour rubs off on them.

Beyoncé, who like many other female artists boasts a large gay audience, understands that this portion of her fans is responsible for a great deal of her income. Included among the lookalikes on her website are a good many men as well—from modestly made-up lads to outrageous drag queens dressed to the nines.

The stereotype that the gay community is crazy about female pop stars comes not only from the love of a tight beat or outstanding vocals, but also from a history of identification with strong female icons. The development of the way gay men revered their female music idols brought them opportunities for emancipation. The digital era provided them with an outlet for their adoration that heightened their visibility and had the indirect effect of strengthening acceptance of their sexuality.

While previous generations channelled their worship for Liza Minelli, Barbra Streisand and Bette Midler into the safe and protected environment of gay bars, current receptivity for gay culture has increased so much that the idolisation of female pop musicians can now be exhibited nearly everywhere. We find examples of this in Mollison's Madonna concertgoers and in YouTube channels dedicated to remakes of music videos by female pop stars, performed by gay men. When these videos go viral, as they regularly do, they add to the popularity of the artist and her music.

De aanvechting van fans om zich te vereenzelvigen met hun idool is voor de artiest een bruikbaar gegeven om de eigen status te bestendigen en de *fanbase* te versterken. Dit blijkt onder andere uit de officiële website van superster Beyoncé. Eindeloze webpagina's met afbeeldingen van haar lookalikes worden gespiegeld met foto's van de zangeres zelf, en steeds is de diva de mooiste van het sprookjesland. Het zal de Beyoncé-wannabe's weinig deren: ze zijn opgenomen in haar online-community en zo straalt een stukje van haar glamour op hen af.

Beyoncé, die zich net als veel andere vrouwelijke artiesten mag verheugen in een grote homoseksuele achterban, heeft goed begrepen dat dit deel van haar fans in belangrijke mate voor haar inkomen zorgt. Onder de lookalikes op haar website zijn dan ook behoorlijk wat heren te vinden, van bescheiden opgemaakte jongemannen tot uitzinnig uitgedoste dragqueens.

De stereotypering dat de homogemeenschap dol is op vrouwelijke popsterren komt niet slechts voort uit de liefde voor een strakke beat of uitstekende vocalen, maar ook vanuit een historische identificatie met sterke vrouwelijke iconen. De ontwikkeling van de manier waarop homo's hun vrouwelijke muziekidolen eerden, bracht hen kansen voor hun emancipatie. Het digitale tijdperk verschafte hen mogelijkheden om hun adoratie te uiten, die hun zichtbaarheid en daarmee indirect de acceptatie van hun seksualiteit kon versterken.

Terwijl eerdere generaties hun aanbidding van Liza Minnelli, Barbra Streisand en Bette Midler kanaliseerden in de afgeschermde, veilige omgeving van homobars, is de ontvankelijkheid voor de homocultuur zo gegroeid dat hun verafgoding van vrouwelijke popmuzikanten vrijwel overal kan worden geëtaleerd. Voorbeelden vinden we bij Mollisons bezoekers van een Madonna-concert en op YouTube, waar nogal wat remakes te bekijken zijn van videoclips van vrouwelijke popsterren door mannen. Als die filmpjes *viral* gaan, wat ze regelmatig doen, dragen ze op hun beurt bij tot de populariteit van de artieste en haar muziek.

Naast deze en alle andere YouTube-odes van fans bracht het internet nieuwe mogelijkheden om hun idolen te eren. Waar vroeger platenmaatschappijen ervoor zorgden dat ieder land maximaal één officiële fanclub herbergde, kunnen nu vanuit ieder dorp evenveel fanblogs worden beheerd als het dorp fans telt, ook al kopieert en deelt iedere blog hetzelfde triviale nieuwtje. Zolang de afgebeelde foto's de artiest niet schaden, wordt de controle op het copyright niet al te streng toegepast; fanblogs zijn voor de artiest immers een welkom gratis platform voor recensies en aankondigingen van nieuwe releases en concerten.

De artiest betaalt overigens wel een prijs: controle over het beeld dat er van hem of haar in omloop is, is lastiger dan in het predigitale tijdperk. Op verzoek van The Rolling Stones maakte fotograaf Robert Frank in 1972 een documentaire over het leven *on the road* tijdens de Noord-Amerikaanse tournee die hun album *Exile on Main St.* moest promoten. In de film is er naast veel drugs ook aandacht voor groupies. De expliciete inhoud van deze film, getiteld *Cocksucker Blues,* was voor de band reden om de distributie ervan tot op de dag van vandaag tegen te houden. Delen van de film zijn sinds een aantal jaren evenwel via YouTube te bekijken.

In addition to these and all the other YouTube odes by fans, the Internet has brought new opportunities for honouring their idols. Whereas in the past record companies ensured that no country contained more than one official fan club, now every little hamlet can have as many fan blogs as there are fans within it, even if each of the sites copies and shares all the same new trivia. As long as the photos posted don't harm the artist, copyright laws are not too strictly enforced; after all, fan blogs offer a welcome free platform for the artist's reviews and announcements of new releases and concerts.

The artist, however, does pay a price: maintaining control over the circulation of an image is more difficult now than it was in the pre-digital era. In 1972, Robert Frank made a documentary at the request of the Rolling Stones, about life on the road during their North American tour promoting their album *Exile on Main St.* The film includes much attention to drugs and groupies. The explicit content of this film, titled *Cocksucker Blues,* has been the reason for the band to prevent it ever being released. Nevertheless, in recent years parts of the film have been posted on YouTube.

Like Frank, Daniel Cohen has portrayed musicians behind the scenes. We see artists in the dressing room, immediately after a performance, sweaty and exhausted. The public persona of the artist is missing here. If an artist has an image to maintain, exhaustion and adrenaline would require this façade to be left behind onstage.

Paradoxically enough, these photos too are a feast for the eyes: the artist appears as just another human being. We can relate to these images; we understand and interpret the emotion we see because we recognise it. This visual recognition is thus of significance for a music fan to identify with an artist. Just as the fan needs to be able to identify with the lyrics of a band they like to listen to.

Net als Frank legde Daniel Cohen muzikanten achter de schermen vast. We zien de artiesten in de kleedkamer, direct na een optreden, bezweet en uitgeput. De *public persona* van de artiest is hier afwezig. Als een artiest een imago op te houden heeft, dan heeft hij die façade door uitputting en adrenaline op het podium moeten achterlaten.

Paradoxaal genoeg zijn dit de foto's waar men eveneens van smult: de artiest blijkt ook maar een mens te zijn. Tot dit beeldmateriaal kunnen wij ons verhouden; we begrijpen en interpreteren de emotie die we zien, omdat we die herkennen. Die visuele herkenning is dus van belang als een muziekliefhebber zich wil kunnen identificeren met een artiest. Net zoals hij zich moet kunnen herkennen in de teksten van de band waar hij graag naar luistert.

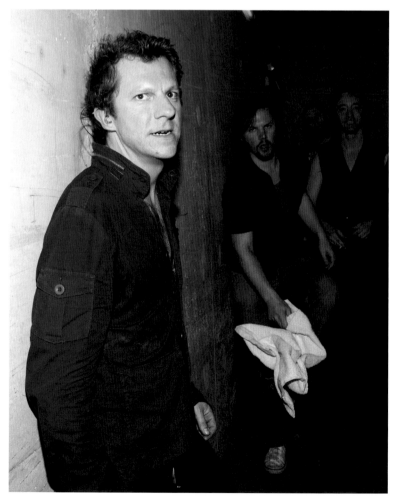

Tom Barman © Daniel Cohen

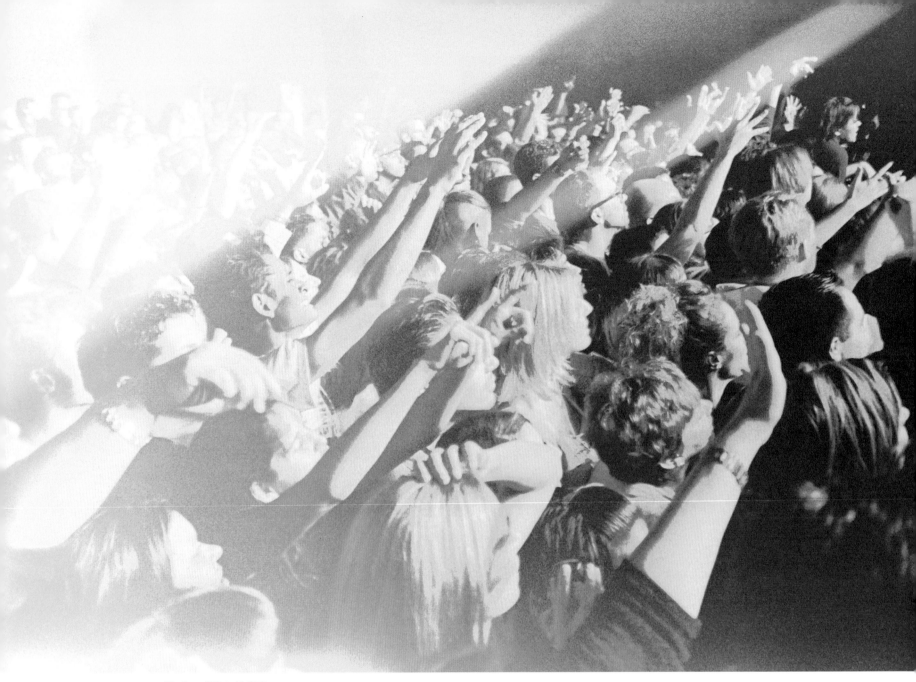

Morrissey © Ryan McGinley

Several works by American photographer Ryan McGinley stem from his admiration for Morrissey, singer of the British band The Smiths. When McGinley first heard Morrissey's lyrics as a high-school boy, he could hardly believe how someone so far removed from him could speak to him so directly and say exactly what he wanted to hear at that moment. Morrissey's songs felt as if they were written especially for him, like the soundtrack to his young life.

Een aantal werken van de Amerikaanse fotograaf Ryan McGinley komen voort uit zijn bewondering voor Morrissey, zanger van de Britse band The Smiths. Toen hij als middelbare scholier Morrisseys teksten voor het eerst hoorde, kon hij bijna niet geloven hoe iemand die zo ver van hem af stond, zo direct tot hem sprak en precies zei wat McGinley op dat moment wilde horen. Morrisseys songs voelden alsof ze speciaal voor hem waren geschreven, als een soundtrack van zijn jonge leven.

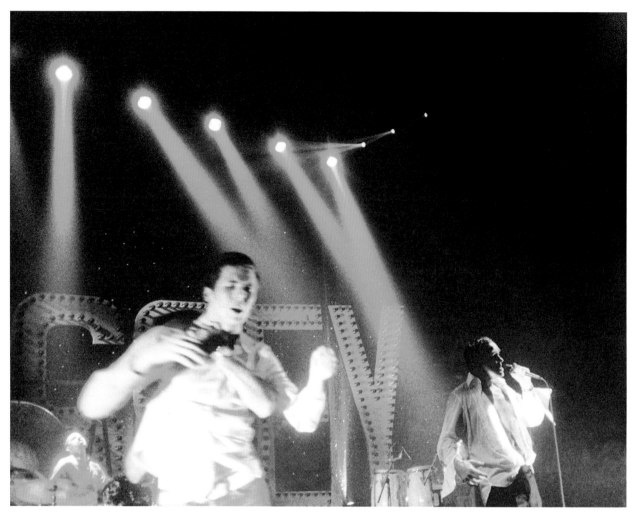

Morrissey © Ryan McGinley

For several years McGinley photographed so many of Morrissey's solo concerts that his role as an outsider merged into that of participant. He got so involved in both the concerts as with the audiences that ultimately he could predict how the fans would react at any given moment. Many of the fans that he photographed were completely entranced by Morrissey's performance. McGinley let their ecstatic gazes aimed at their idol be bathed in the light-show colours of the concert, so that the fans appear to find themselves in a filtered reality—the ultimate pop fantasy.

McGinley fotografeerde enkele jaren lang zo veel soloconcerten van Morrissey, dat zijn rol als buitenstaander versmolt met de rol van deelnemer. Hij ging zo op in zowel het concert als het publiek dat hij uiteindelijk kon voorspellen hoe fans op elk willekeurig moment zouden reageren. Veel fans die hij fotografeerde zijn volledig in vervoering door Morrisseys performance. Hun extatische blikken, gericht op hun idool, laat McGinley baden in de tinten van de lichtshow die tijdens het concert gebruikt werden, waardoor de fans zich in een gefilterde werkelijkheid lijken te bevinden—de ultieme popdroom.

Just as a person can only be moved by music that one recognises oneself in, music photography also acquires meaning when the images reflect the lives of flesh-and-blood people. Alex Vanhee shows us in confrontational and unpretentious black-and-white images made in the 1990s how ambitious Belgian amateur artists made their very best efforts to impress their own families in their living rooms. This audience, showing grandma's poker face and the mournful stare of the dog, apparently feels as ill at ease as the photo viewer.

Observing the scene along with the family members on the couch, one feels like a voyeur. We see what the home-hewn artists can't notice in the heat of their performances: the unspoken thoughts of mothers who know that fame and the stage are still far out of reach. Vanhee makes it clear to us that the pop idol functions as something to grasp on to in life, an anchor that for a moment allows us to forget the mercilessness of existence.

———

Zoals men uitsluitend geraakt kan worden door muziek waarin men zichzelf herkent, zo wint ook muziekfotografie aan betekenis als de beelden het leven van mensen van vlees en bloed weerspiegelen. Alex Vanhee toont ons in confronterend en pretentieloos zwart-wit hoe in de jaren 90 ambitieuze Belgische amateurartiesten zich van hun beste kant laten zien aan de eigen familie in de woonkamer. Dit publiek, met de pokerface van oma en de treurige blik van de hond, voelt zich zichtbaar net zo ongemakkelijk als de kijker.

Meekijkend met de familieleden op de bank voelt men zich een voyeur. Wij zien namelijk wat de schuifdeurartiesten in het vuur van hun performance niet zien: de onuitgesproken gedachten van moeders die weten dat het podium en de roem nog eindeloos ver weg zijn. Vanhee maakt ons duidelijk dat het popidool fungeert als een houvast in het leven; een anker dat de meedogenloosheid van het bestaan kortstondig doet vergeten.

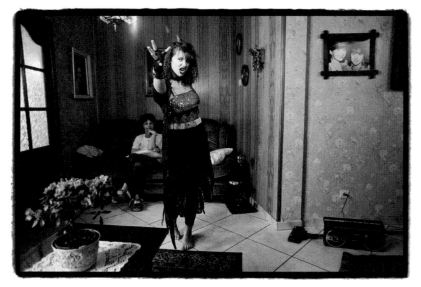

Alex Vanhee, *Big Dreams/Dream Big*, 1993 © Alex Vanhee

COVERING YOUR TRACKS: A BRIEF HISTORY OF ALBUM ART

REIN DESLÉ

The link between sound and image is still a powerful one. Both can stimulate your senses and speak to your imagination. Music needs image in order to become visible, and the best example of this is album art. A really strong album cover is the face of a record, even if the visual element sometimes bears little or no relation to the music on that record. Cover art is still essentially used to sell a product, but it becomes really interesting if the bands, photographers and designers move beyond existing boundaries and start taking risks.

The story of the record cover is directly related to evolutions in the music industry; in particular, the different carriers that have been used to record and distribute music to a mass audience. We buried the vinyl record at the end of the 1980s (although it has since been resurrected to new life). The music cassette is now all but forgotten. We may still occasionally order a cd, but not often. Since the advent of the digital download revolution, the era of physical music carriers seems to be over. Does this also mean the death of album art? Almost certainly not. A survey of the evolution of album art from record cover to digital image makes clear that we have every reason to be optimistic.

The first illustrated record covers began to appear in the 1930s. However, it was not until the 1950s that popular music first managed to reach a mass audience, thanks to the vinyl record. The large format offered by an album cover was a playground for photographers and designers. And they were not slow to experiment. During the 1960s psychedelic imagery came to the forefront, with an emphasis on collage and details. This tradition was continued into the 1970s, but with a futuristic twist. At the opposite end of the spectrum, punk heralded in a new kind of raw do-it-yourself aesthetic. In the 1980s, the musical landscape began to diversify further. This was evident in the different visual styles that came to be associated with the different musical genres. 1981 saw the launch of the music station MTV. From this date onwards, it was both artistically and commercially interesting to couple the release of a new single with a music video that reflected the image of the group or the content of the song. Two years later, Sony launched the first compact disc. In other words, cover designs have always needed to be capable of use on a variety of different sound carriers. And this is an evolution that seems likely to continue in the future.

De band tussen klank en beeld is nog steeds ijzersterk. Beide kunnen je zinnen prikkelen en je verbeelding aanspreken. Muziek heeft een beeld nodig om zichtbaar te worden en het mooiste voorbeeld daarvan is *album art*. Een sterke albumhoes is het gezicht van een plaat, al staat ze visueel soms mijlenver van de muziek af. *Cover art* wordt steeds ingeschakeld om een product te verkopen, maar wordt pas echt interessant als groepen, fotografen en ontwerpers de grenzen aftasten en risico's nemen.

Het verhaal van de platenhoes is rechtstreeks verbonden met de evoluties binnen de muziekindustrie en dan vooral de wisselende dragers waarop muziek verspreid wordt. De vinylplaat hebben we eind jaren tachtig begraven, betreurd en ondertussen een nieuw leven gegeven, de cassette zijn we haast vergeten, een cd bestellen we nog af en toe. Sinds de digitale downloadrevolutie lijkt de tijd van de fysieke dragers voorbij. Betekent dat dan ook meteen de dood van *album art*? Hoogst onwaarschijnlijk. Een overzicht van de evolutie van de albumhoes tot de digitale afbeelding maakt duidelijk dat er voldoende redenen zijn om optimistisch te blijven.

At the beginning of the Nineties the public embraced the cd en masse, knocking the LP off its throne. At precisely the same time, Nirvana's Kurt Cobain was screaming so powerfully against the establishment that he —and the rest of the grunge movement from Seattle— suddenly kicked punk into the mainstream. Cobain and Co. have been described as the last innocent generation, reluctant heroes who became world famous almost in spite of themselves. This was the period when the record companies began to fully recognize the appeal of this type of moody, difficult, non-conformist artist. Rock-n'-roll attitude was now seen as a selling strategy. Small independent labels went bust or were swallowed up by the major players. It is no coincidence that the Grammy for 'Best Alternative Music Album' was first awarded in 1991. The years that followed were a golden age for the record companies. The industry shifted its focus from live performances to the mass production of cd's. These sold like hot cakes and all the old vinyl classics were given a new lease of life in the compact version. Music had never been so widespread and its success seemed to know no bounds. Then Napster and Kazaa came on the scene around the turn of the century. Pirate copies, followed later by legal downloading, instigated a new revolution. Suddenly, music was instantly available to anyone who had a computer. Just as importantly, for the first time music was now separated from a physical carrier. A well-filled record cabinet could no longer compare with the power of a computer that gave you access to every piece of music in the world. The result was a major crisis for the music industry, at a time when the level of music consumption was rocketing through the roof.

Eind jaren dertig duiken de eerste geïllustreerde platenhoezen op. Het duurt echter nog tot de jaren vijftig vooraleer populaire muziek, dankzij de vinylplaat, haar weg vindt naar een breed publiek. Het grote formaat van de albumhoes betekent een speeltuin voor fotografen en ontwerpers. Er wordt lustig geëxperimenteerd en het imago van een band of album versmelt met het bijbehorende artwork. Tijdens de jaren zestig domineert de psychedelische beeldtaal, rijk aan collages en details. Die traditie wordt in de jaren zeventig voortgezet, maar krijgt er een futuristisch tintje bij. Aan de andere kant van het spectrum zorgt de punk voor een rauwe, *do-it-yourself*-esthetiek. In de jaren tachtig begint het muzieklandschap te versnipperen. Dat wordt duidelijk door de visuele stijl die bij elk genre ontstaat. 1981 is het geboortejaar van de muziekzender MTV. Vanaf dan wordt het zowel artistiek als commercieel interessant om bij de release van een single een videoclip te maken die visueel aansluit bij het imago van een groep of nummer. Twee jaar later lanceert Sony de kleine compact disc. Hoesontwerpen moeten dus inzetbaar zijn op verschillende formaten en die evolutie zal alleen maar sterker worden.

Begin jaren negentig omarmt het grote publiek de cd en stoot hij de lp van haar troon. Net op dat moment schreeuwt Nirvana's Kurt Cobain zo krachtig tegen het establishment, dat hij—en de hele grungebeweging uit Seattle—de punk plots naar de mainstream schopt. Cobain en co worden weleens beschreven als de laatste onschuldige generatie, wereldberoemd tegen wil en dank. Het is de periode waarin platenmaatschappijen het commerciële potentieel van tegendraadse artiesten gaan inzien en de rock-'n roll-attitude als een verkoopargument inzetten. Kleine, onafhankelijke labels gaan over kop of worden opgeslorpt door de grote spelers in het veld. Het is geen toeval dat in 1991 voor het eerst een Grammy wordt uitgereikt voor *Best Alternative Music Album*. De jaren die daarop volgen staan bekend als de gouden jaren voor de platenlabels. De muziekindustrie verschuift haar aandacht van liveoptredens naar de productie van cd's. Ze verkopen als zoete broodjes en alle succesvolle oude vinylplaten krijgen een nieuw leven door hun compacte versie.

Muziek is nooit zo breed verspreid en het succes lijkt geen grenzen te kennen. Tot Napster en Kazaa rond de eeuwwisseling roet in het eten gooien. De piraterij en later het legaal downloaden brengt een ware revolutie teweeg. Plots is alle muziek voor iedereen die een computer bezit beschikbaar en toegankelijk, en voor het eerst losgekoppeld van de fysieke drager. Een uitgebreide platenkast maakt geen enkele indruk als je via elke computer toegang hebt tot alle bestaande nummers ter wereld. Gevolg: een diepe crisis voor de muziekindustrie, maar tegelijk een ongeziene stijging in de muziekconsumptie.

The new millennium also changed the rules of the game for the artists themselves. Thanks to the launch of MySpace in 2003 and YouTube in 2005, it became possible for the music makers to bypass the record companies. They could now reach the public directly. Other social media pushed things further in the same direction: Facebook and Twitter provided instant 24/7 access to fans and followers. These developments also made their impact felt on the concept of the album, as personal playlists increasingly became the norm. Singles were preferred to the prearranged ordering of tracks on an album.

During these tumultuous events, album art was forced to adjust to the changing formats of the music carriers, with the highly flexible digital form presenting the greatest challenge. Because of the smaller playing surface, the images need to be tighter, which gives them a strongly graphic quality. They must be both recognizable and visually eye-catching, not only in a large format (for full screen viewing), but also in a medium format (the cd and, for example, the coverflow on iTunes) and even in a small format (the thumbnail). It seems that the physical carrier may disappear altogether.

Even so, the album cover has managed to survive all these metamorphoses. No music artist ever underestimates the importance of an effective or distinctive cover. Even the digital formats of the future will continue to offer a range of possibilities for visual material. Technological advances are focussing more and more attention on image quality. Think of the difference between the first iPods and the most recent iPads. It is up to the photographers and designers to seize the opportunity and put their stamp on the music industry of tomorrow. Just like they have been doing with success for the past 60 years.

Ook voor muziekgroepen brengt het nieuwe millennium een waaier aan nieuwe spelregels. Dankzij het ontstaan van MySpace in 2003 en YouTube in 2005 wordt het voor groepen mogelijk om de stap van de platenmaatschappij over te slaan en rechtstreeks hun publiek te bereiken. Andere sociale media doen daar een schepje bovenop: via Facebook of Twitter bereik je meteen al je fans en volgers. Deze omwenteling zet ook het concept van het album op de helling: persoonlijke afspeellijsten worden meer en meer de norm. Singles winnen het van de vooraf bepaalde volgorde van het album.

Tijdens deze tumultueuze tijden heeft *album art* zich steeds moeten aanpassen aan de wisselende formaten, met als grootste uitdaging de hoogst flexibele digitale vorm. Door de kleinere speelruimte zijn de beelden strakker geworden, wat hen een sterke grafische kwaliteit meegeeft. Ze moeten namelijk herkenbaar zijn én visueel in het oog springen op zowel een groot formaat (de schermvullende weergave), een middelgroot formaat (de cd en bijvoorbeeld de *coverflow* op iTunes) als op een klein formaat (de *thumbnail*). Het lijkt erop dat de fysieke drager misschien wel helemaal zal verdwijnen.

Toch blijft de albumhoes al deze metamorfoses overleven. Geen enkele band onderschat het belang van een doeltreffende of eigenzinnige cover. Ook toekomstige digitale formaten zullen plaats bieden aan visueel materiaal. De technologische evolutie schenkt veel aandacht aan een hoge beeldkwaliteit. Denk maar aan het verschil tussen de eerste iPods en de meest recente iPads. Het is aan fotografen en ontwerpers om hun kans te grijpen en een stempel te drukken. Net zoals ze de voorbije zestig jaar met succes hebben gedaan.

ALBUM COVERS

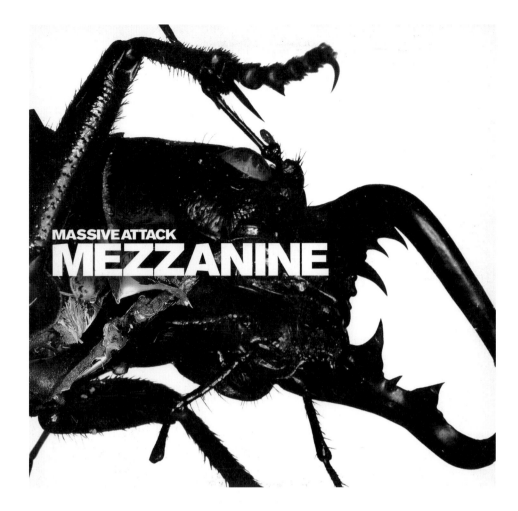

With this close-up of a beetle, Massive Attack opts for a hard and aggressive look. Although the London photographer Nick Knight is known first and foremost for his work in the fashion and advertising world, he is also familiar with the music scene. In 2001, he made his first video clip for the Icelandic singer Björk. Later Lady Gaga hired him for her *Born This Way*. The album by Massive Attack marked an important landmark in the music industry. *Mezzanine* was one of the first albums that could be legally downloaded, which explains the choice of a graphic black-and-white cover that also stands out in a smaller format.

Massive Attack koos met de close-up van een kever voor een harde en agressieve look. Hoewel de Londense fotograaf Nick Knight vooral bekendstaat om zijn werk in de mode- en reclamewereld, is hij vertrouwd met de muziekscene. In 2001 maakte hij zijn eerste videoclip voor de IJslandse Björk. Later huurde Lady Gaga hem in voor haar *Born This Way*. Massive Attack zorgde met *Mezzanine* voor een primeur. Dit album is een van de eerste die volledig legaal te downloaden waren, vandaar de keuze voor een grafische zwart-witte hoes die ook op klein formaat opvallend genoeg is.

MASSIVE ATTACK

Mezzanine (1998)

YEAH YEAH YEAHS

It's Blitz (2009)

—

The New York band Yeah Yeah Yeahs often won awards for their album covers. For their third studio album *It's Blitz* the group opted for a strong piece of action photography: a clenched fist and an exploding egg. It is a photograph that immediately attracts and fixes the viewer's attention. The photographer Urs Fischer plays with different textures, colours and emotions in a brilliant way.

De New Yorkse band Yeah Yeah Yeahs viel met zijn albumhoezen meermaals in de prijzen. Voor zijn derde studioalbum *It's Blitz* koos de groep voor een sterk staaltje actiefotografie: een samengebalde vuist en een exploderend ei. De foto zuigt alle aandacht naar zich toe. Fotograaf Urs Fischer speelt op een briljante manier met texturen, kleuren en emoties.

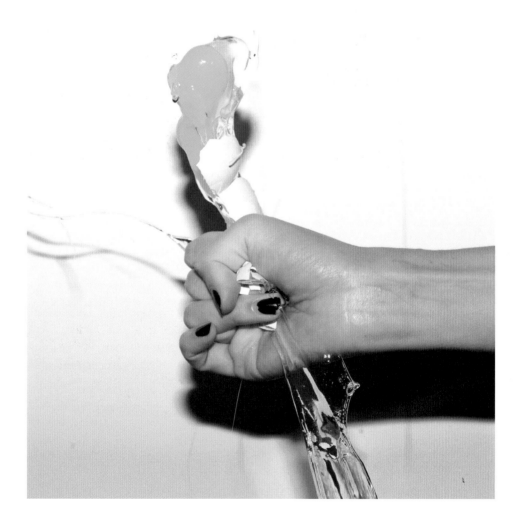

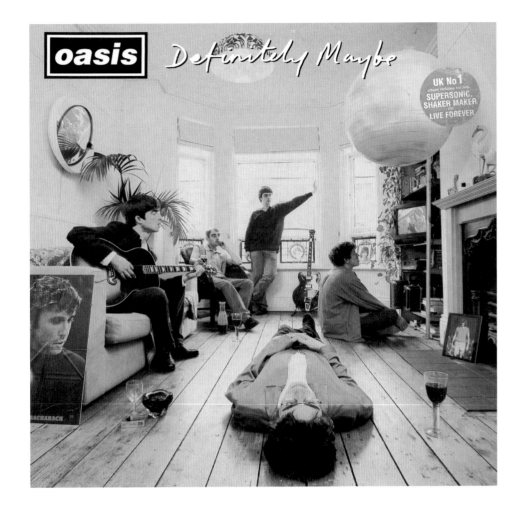

OASIS

Definitely Maybe (1994)

———

The cover of the debut album by Oasis is full of meaningful details. The British band drew their inspiration from the back of *A Collection of Beatles Oldies*. The original photo shows The Beatles standing around a small table in a Japanese hotel room. Instead of a hotel room, Oasis has used the living room of their guitarist, 'Bonehead'. Liam Gallagher has replaced the central table with his own prostrate form. The television is showing *The Good, The Bad and The Ugly* and the photographs of footballers George Best and Rodney Marsh betray the group's love for Manchester.

De cover van het debuutalbum van Oasis zit vol betekenisvolle details. De Britse band liet zich inspireren door de achterkant van *A Collection of Beatles Oldies*. Op die foto staan The Beatles rond een kleine tafel in een Japanse hotelkamer. Oasis ruilt het hotel in voor de woonkamer van gitarist 'Bonehead'. Liam Gallagher vervangt de centrale tafel door zichzelf. Op de televisie speelt *The Good, the Bad and the Ugly* en foto's van voetballers George Best en Rodney Marsh verraden hun voorliefde voor Manchester.

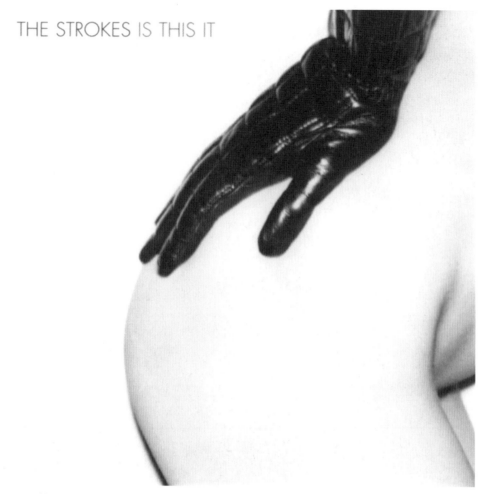

courtesy of Sony Music Entertainment

THE STROKES
Is This It (1994)

With his photographs for album covers for The Kings of Leon and The Vaccines, photographer Colin Lane primarily achieved his impact through his penetrating images of the artists themselves. But for the first album by The Strokes —*Is This It*— he uses a different starting point: the provocative nakedness of his then girlfriend, who came out of the shower and was asked by Lane to pull on some leather gloves. He took a dozen or so photographs, claiming afterwards as his excuse: 'I was just trying to take a sexy picture'. But the result was a truly great cover image. Its air of mystery perfectly complements the album's title and undoubtedly made a huge contribution towards the massive success of this debut album.

Fotograaf Colin Lane maakte met zijn foto's voor hoezen van Kings of Leon en The Vaccines vooral indruk met indringende beelden van de artiesten zelf. Voor *Is This It*, het eerste album van The Strokes, nam hij een ander vertrekpunt: de provocerende naaktheid van zijn toenmalige vriendin, die toevallig uit de douche komt en op zijn vraag een lederen handschoen aantrekt. Colin Lane nam een tiental foto's, met als excuus *'I was just trying to take a sexy picture'*. Het leverde een knaller van een coverfoto op. De mysterieuze sfeer ondersteunt de titel *Is This It* en droeg onge- twijfeld bij tot het overweldigende succes van dit debuutalbum van The Strokes.

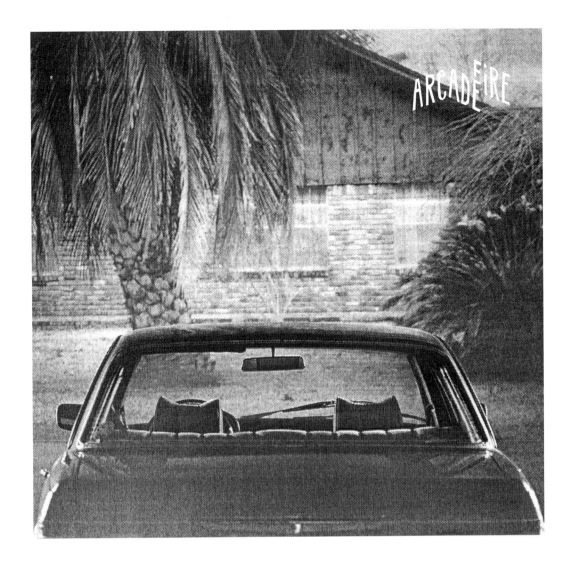

ARCADE FIRE

The Suburbs (2010)

The Canadian band drew their inspiration for this album from a suburban district in the American city of Houston. *The Suburbs* was released with eight different cover images: photographs of the same car, but always on a different driveway. This repetition says something about the interchangeability of these places. The basic idea was formulated by Carolin Robert, who won the 2011 Grammy Award for Best Recording Package with this intriguing composition.

De Canadese band Arcade Fire haalde zijn inspiratie voor dit artwork in een voorstad van de Amerikaanse stad Houston. *The Suburbs* werd uitgebracht met acht verschillende coverbeelden: foto's van telkens dezelfde auto op een andere oprit. De herhaling vertelt iets over het inwisselbare van deze plaatsen. Het idee kwam van Carolin Robert, die met deze compositie in 2011 de Grammy Award voor Best Recording Package won.

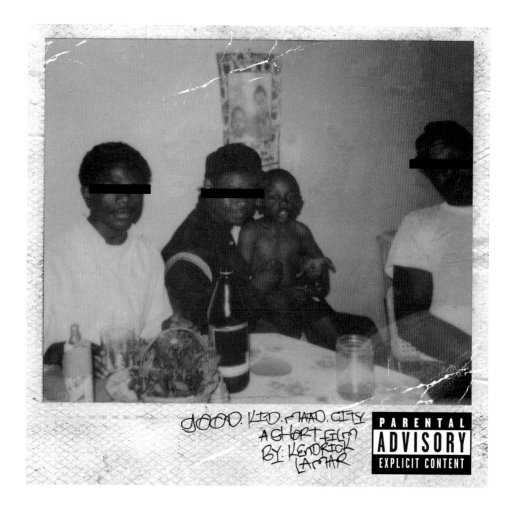

KENDRICK LAMAR

good kid, m.A.A.d. city (2012)

—

The photograph on the cover of Kendrick Lamar's debut record is an ordinary family snapshot, a polaroid that shows the rapper when he was still just a small child. His two uncles and his grandfather have been made unrecognizable by placing a black bar across their eyes. The title *good kid, m.A.A.d. city* is written in the scarcely legible scrawl of a toddler. In this album, Lamar looks back on his youth and the people he grew up with. The cover stands as a symbol for the innocence of a child in a reality that is anything but innocent.

De foto op de hoes van Kendrick Lamars debuutplaat is een ordinair familiekiekje, een polaroidfoto van de rapper toen hij kleuter was. Zijn twee ooms en grootvader zijn onherkenbaar gemaakt met een zwart balkje voor de ogen. De titel *good kid, m.A.A.d. city* is door het kinderhandschrift nauwelijks leesbaar. Lamar kijkt met dit album terug op zijn jeugd en op de mensen met wie hij opgroeide. De hoes staat symbool voor de onschuld van het kind in een minder onschuldige werkelijkheid.

For Zach Condon, the singer-founder of the New York band Beirut, the photograph on his first album cover was not simply an image, but also an important source of inspiration. On a journey through Europe, Condon came across this yellowing snapshot of two footloose women in front of their car. The Russian number plate suggests a road trip through unknown territory. The warm nostalgia of the image helped to set the tone that the band wanted to create with their music. The photo was hung on the front wall of their studio during recording. It was later attributed to the Russian photographer Sergey Tsjilikov.

Voor oprichter en zanger Zach Condon van de New Yorkse band Beirut was de foto op zijn eerste album geen eenvoudige illustratie, maar een belangrijke bron van inspiratie. Op zijn rondreis door Europa was de jonge Condon op een vergeeld snapshot gebotst van twee vrijgevochten vrouwen voor hun auto. De Russische nummerplaat suggereert een roadtrip door onbekende streken. De warme nostalgie van de foto bepaalde de sfeer die de band in hun muziek wilde scheppen. De foto hing dan ook vooraan in de opnamestudio. Pas later is de foto toegeschreven aan de Russische fotograaf Sergej Tsjilikov.

BEIRUT
Gulag Orkestrar (2006)

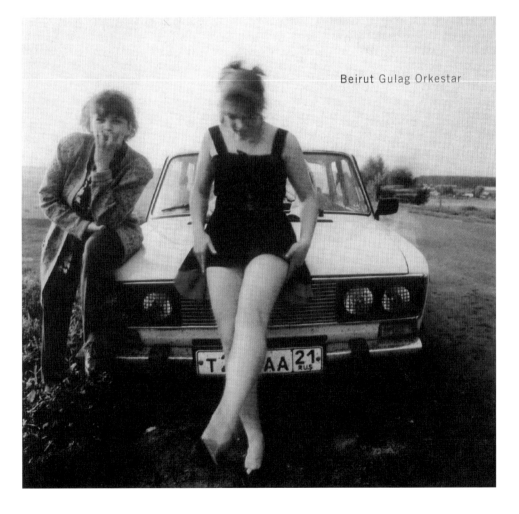

Come To Daddy is an EP and a music video by Aphex Twin, the pseudonym of the electronic musician Richard D. James. The cover was made by the American photographer Stefan De Batselier and the video director Chris Cunningham, who also directed the *Come To Daddy* video clip. The black-and-white photo is a still from Cunningham's sombre video, in which a group of possessed children all have grinning Richard D. James faces. The video won an MTV Video Music Award in 1998.

Come To Daddy is een EP en een muziekvideo van Aphex Twin, pseudoniem voor de elektronische artiest Richard D. James. Voor de hoes tekenen de Amerikaanse fotograaf Stefan De Batselier en videoregisseur Chris Cunningham, die ook de clip van *Come to Daddy* regisseerde. De zwart-witfoto is een fragment uit de donkere video van Cunningham, waarop behekste kinderen het grinnikende gezicht van Richard D. James krijgen opgezet. De video werd in 1998 bekroond met een MTV Video Music Award.

APHEX TWIN
Come to Daddy (1997)

—

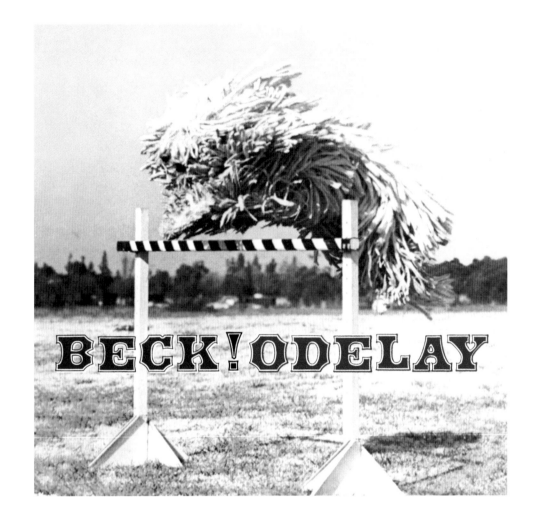

BECK

Odelay (1996)

Beck was looking for a fun cover for his album *Odelay*, which he had almost completed. In a photo-book about pedigree dogs, he came across a picture of a Komondor, an extremely hairy and extremely rare Hungarian breed, which is famed for its ability to jump. The result may look like a flying mop, but according to art director Robert Fisher, the versatility of the image was one of the main reasons for its success: 'The viewers could read into the cover whatever they wanted.'

Beck was halfweg de jaren negentig nog op zoek naar een leuke cover voor het album *Odelay*, dat intussen zo goed als af was. In een fotoboek voor rashonden stootte hij op een Komondor, een bijzonder harig en zeldzaam Hongaars beest, dat bovendien aardig hoog kan springen. Geen vliegende zwabber dus, al schrijft artdirector Robert Fisher het succes van de cover achteraf toe aan de veelzijdigheid van het beeld: *'The viewers could read into the cover whatever they wanted.'*

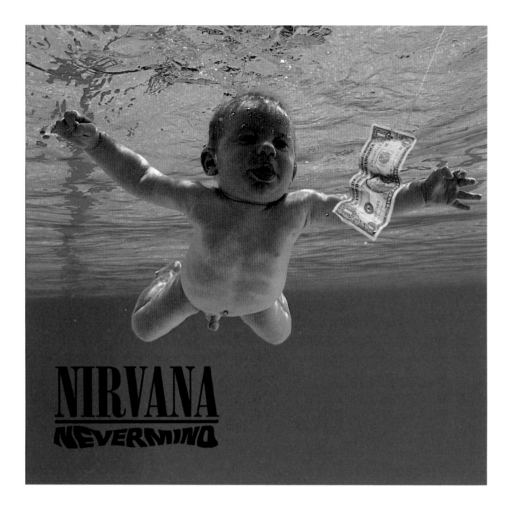

NIRVANA

Nevermind (1991)

——

If *Nevermind* was a milestone in American rock, its cover has also become an icon in album culture. The music and the cover interact to create a rare form of symbiosis. Singer Kurt Cobain had already thought about an underwater birth for the cover of his first album, but the idea was impractical at that time. Photographer Kirk Weddle opted to shoot the first swimming lesson of Spencer Elden. Afterwards, the supporting hands of the father were edited out and the fishhook and dollar bill added. But the symbolism of both the record and the cover is clear: an innocent baby is forced to chase money.

Is *Nevermind* een mijlpaal voor de Amerikaanse rock, de hoes van het album is evengoed een icoon voor de albumcultuur, waarin cover en muziek tot een zeldzame vorm van symbiose komen. Zanger Kurt Cobain had een onderwaterbevalling in gedachten voor zijn tweede album, maar de uitwerking van het idee was praktisch niet haalbaar. Fotograaf Kirk Weddle koos uiteindelijk voor de eerste zwembeurt van Spencer Elden. De handen van de vader zijn weggewerkt, de dollar en de vishaak die Spencer achternazwemt toegevoegd. Maar de symboliek van plaat en cover zijn duidelijk: ook de onschuldige baby moet het geld achterna.

NOTORIOUS B.I.G

Ready to Die (1994)

———

The cute toddler on the debut album by Notorious B.I.G. is in sharp contrast to the harsh title: *Ready To Die*. The rapper is referring here to life in the American ghettos, where it is almost impossible to avoid a life of crime. The fact that the rapper himself was the victim of a fatal attack at the age of just 25 lends an even harder edge to this title. For a long time it was assumed that the toddler on the cover was Notorious B.I.G. himself. But both Biggie and producer Sean Combs, alias Puff Daddy, denied this rumour. It was only discovered in 2011 that the photograph actually shows the unknown Keithroy Yearwood, now aged 18.

De schattige peuter op het debuutalbum van Notorious B.I.G. staat in contrast met de titel *Ready to Die*. Daarmee verwijst de rapper naar het leven in de Amerikaanse getto's, waar het gangster-bestaan een haast onvermijdelijke keuze is. Dat de rapper drie jaar later, op 25-jarige leeftijd, zelf het leven liet na een gewelddadige aanslag, maakt de titel van het album des te scherper. Lange tijd werd aangenomen dat de peuter op de cover Notorious B.I.G. zelf was, maar zowel Biggie als producer Sean Combs, alias Puff Daddy, ontkenden dat gerucht. Pas in 2011 werd ontdekt dat het om de onbekende, intussen achttienjarige Keithroy Yearwood ging.

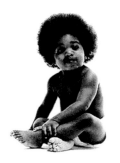

readytodie

Initially, graphic designer Alex Jenkins and Prodigy band member Liam Howlett wanted a rotating, fat-oozing kebab for the cover of *The Fat of the Land*. After an eight-hour photo-shoot in a local kebab store, Liam decided that they should try something else. In a databank of nature images he found a photo of a crab. Alex enlarged the claws and blurred the background. This adds movement to the photograph and gives it an aggressive undertone. The small crab becomes a terrifying predator.

Aanvankelijk wilden grafisch ontwerper Alex Jenkins en bandlid Liam Howlett een ronddraaiende, zwetende kebab op de cover van *The Fat of the Land*. Na een fotoshoot van acht uur in de plaatselijke kebabzaak besloot Howlett het echter over een andere boeg te gooien. In een databank met natuurbeelden vond hij een foto van een krab. Alex vergrootte de scharen en vervormde de achtergrond. Daardoor komt er beweging in de foto en krijgt het beeld een agressieve ondertoon: de kleine krab wordt een angstaanjagend roofdier.

THE PRODIGY

The Fat of the Land (1997)

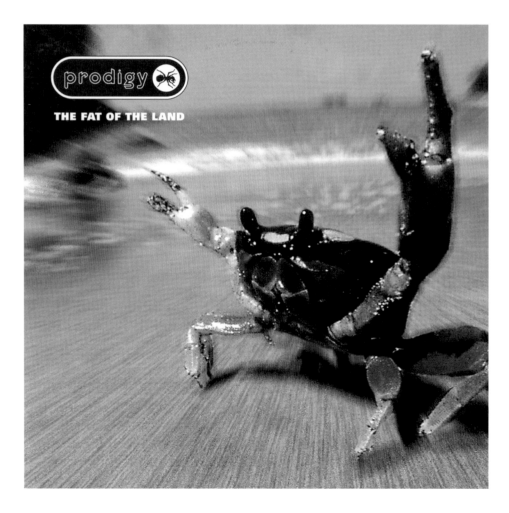

RADIOHEAD

The Bends (1995)

———

From their second album — *The Bends*— onwards, Radiohead collaborated with artist Stanley Donwood for their artwork. Tom Yorke and Stanley wanted a photograph of an iron lung on the cover, as a reference to one of the tracks on the album. The lack of available images led them to the John Radcliffe Hospital in Oxford. Once there, they dropped their original idea in favour of a photo of a reanimation dummy. Stanley commented: '*Even though he was made of plastic he had this expression which was somewhere between agony and ecstasy, which was just right for the record.*'

Vanaf het tweede album *The Bends* werkt Radiohead voor zijn artwork samen met kunstenaar Stanley Donwood. Thom Yorke en Donwood wilden een foto van een ijzeren long —een beademingsapparaat— op de cover, om te verwijzen naar het nummer *My Iron Lung* op het album. Bij gebrek aan beeldmateriaal gingen ze naar het John Radcliffe-ziekenhuis in Oxford. Daar ruilden ze hun oorspronkelijke idee in voor een foto van een reanimatiepop. Stanley zegt daarover: '*Even though he was made of plastic, he had this expression which was somewhere between agony and ecstasy, which was just right for the record.*'

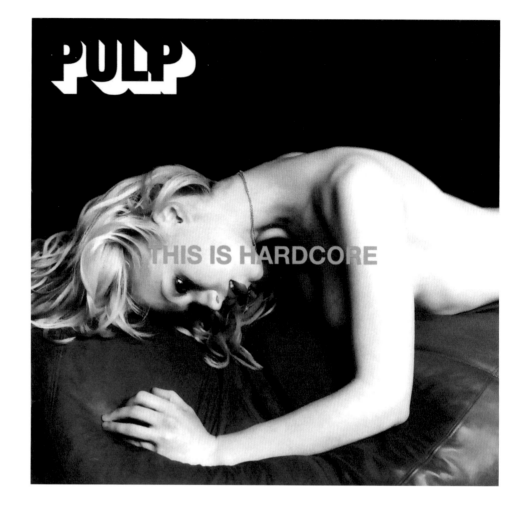

PULP

This Is Hardcore (1998)

—

With their album *This Is Hardcore*, the British band Pulp was looking to project a harder rock image, and so asked top producer Peter Saville to design the cover. Saville worked together with artist John Currin, who paints women with a highly sexual, almost pornographic intensity. For the photo-shoot in London, they made use of the skills of fashion photographer Horst Diekgerdes. The result is a photograph of a Russian model in a mysterious pose, with the title of the album superimposed over her naked body, almost like a censor's stamp. At the end of the 1990s, the cover was condemned by both the British press and public as being little more than pornography. Posters of the cover were torn down in London streets or defaced with graffiti.

De Britse band Pulp zocht met het album *This is hardcore* naar een steviger rockimago en vroeg topproducer Peter Saville om de cover te verzorgen. Saville werkte daarvoor nauw samen met de artiest John Currin, die vrouwen schilderde met een intens seksuele tot bijna pornografische uitdrukking. Voor de fotoshoot in Londen werd een beroep gedaan op de skills van modefotograaf Horst Diekgerdes. Het resultaat is een foto van een Russisch model in een raadselachtige pose, waarbij de titel van het album als een censuurstempel op het naakte lichaam is gedrukt. Eind jaren negentig werd de cover zowel door de Britse pers als door het publiek als porno veroordeeld. De posters werden in de Londense straten verscheurd of met graffiti bewerkt.

One of the most controversial covers ever in the American music industry, *Mechanical Animals* is the work of Joseph Cultice, the regular photographer of singer Marilyn Manson. Wearing a latex suit with breast implants and with six fingers on one hand and a plastic cup to conceal his sex, Manson is here underlining his androgynous image. This was a real photograph, but was so shocking that many stores, such as Walmart, refused to sell the album. An alternative cover was made, but the original won numerous awards, as did the album.

Een van de meest controversiële covers van de Amerikaanse muziekindustrie is het werk van Joseph Cultice, de huisfotograaf van zanger Marilyn Manson. In een latex pak met borstimplantaten, zes vingers aan zijn ene hand en een plastic kopje om zijn geslacht te verbergen onderstreept Manson zijn androgyne imago. Het was een echte foto, maar zo choquerend dat warenhuizen zoals Walmart het album nooit wilden verkopen. Er werd zelfs een alternatieve cover gemaakt. De originele versie ging wel met de awards lopen, net als het album zelf.

──────

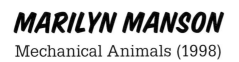

Mechanical Animals (1998)

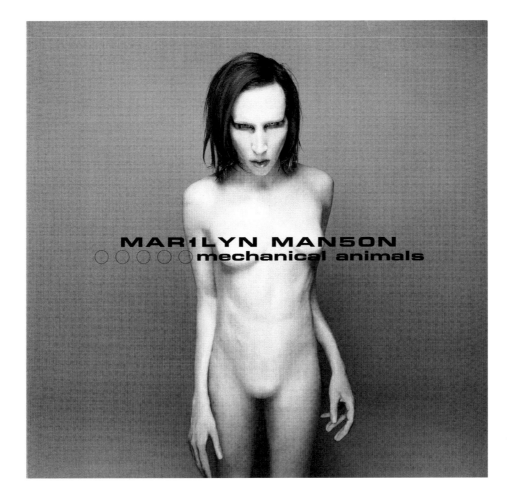

RAGE AGAINST THE MACHINE

Rage Against the Machine (1992)

———

Just like the songs of Rage Against The Machine, the cover of their debut
album is politically charged. Malcolm Browne took this photograph
in 1963. It shows a Buddhist monk setting himself on fire in protest
against the police of the Vietnamese president, Ngo Dinh Diem. With this
frightening shot Browne won both the Pulitzer Prize for International
Reporting and the World Press Photo of the Year in 1963.

Net als de nummers van Rage Against The Machine is ook de cover van hun debuutalbum sterk
politiek geladen. Malcolm Browne nam de foto in 1963. We zien een boeddhistische monnik die
zichzelf in brand steekt als protest tegen het beleid van de Vietnamese president Ngo Dinh Diem.
Browne won met zijn foto zowel de Pulitzer Prize for International Reporting als de World Press
Photo of the Year in 1963.

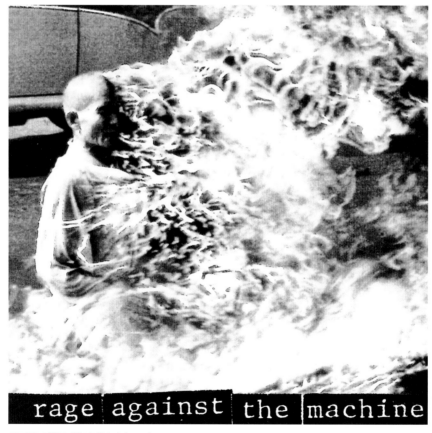

courtesy of Sony Music Entertainment

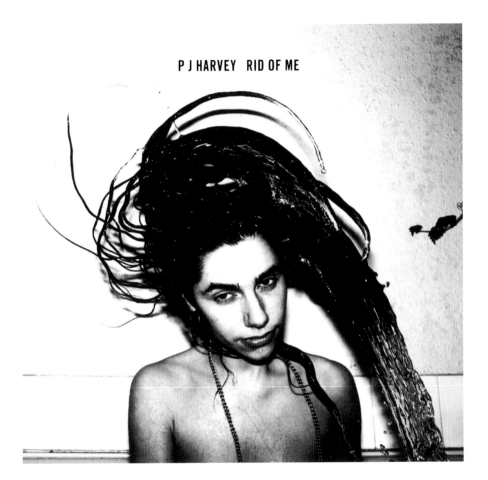

PJ HARVEY RID OF ME

PJ HARVEY
Rid of Me (1993)

The cover of *Rid of Me* shows an apparently naked PJ Harvey shaking dry her wet hair. The photograph was taken in the bathroom of Harvey's girlfriend, the photographer Maria Mochnacz. The space was so restricted that the camera had to be held flat against the wall, so that the photographer could not even look through the viewfinder. Originally, the record company — Island Records — wanted to retouch the image, but Mochnacz insisted that all the imperfections should be kept.

De cover van *Rid of Me* toont hoe een schijnbaar naakte PJ Harvey haar natte haren in de lucht zwiert. De foto werd genomen in de badkamer van Harveys vriendin en fotografe Maria Mochnacz. De ruimte was zo klein dat de camera tegen de muur geplaatst moest worden, waardoor de fotografe zelfs niet door de zoeker kon kijken. Behalve de flits van de camera was er geen licht in de ruimte. De platenmaatschappij Island Records wilde de foto aanvankelijk retoucheren, maar Mochnacz stond erop dat de imperfecties van het beeld behouden bleven.

BATTLES
Mirrored (2007)

———

The photographer and video director Timothy Saccenti from New York decided to use a picture of the studio where the experimental American rock band recorded their first complete album. The mirrors to which the album's title refers allow the instruments to continually expand and multiply, in a manner that reflects the repetitive music of Battles. The setting also provided the decor for the video accompanying their debut single, *Atlas*, which was released at the start of 2007.

Fotograaf en videoregisseur Timothy Saccenti uit New York koos een beeld van de studio waar de experimentele Amerikaanse rockgroep zijn eerste volwaardige album opnam. De spiegels waar het album *Mirrored* naar verwijst, laten de instrumenten in de foto eindeloos en telkens opnieuw uitdeinen, net zoals de repetitieve muziek van Battles zelf. De setting was tevens het decor voor de begeleidende video van hun eerste single *Atlas*, die begin 2007 gereleased werd.

THE BLACK BOX REVELATION

Set Your Head On Fire (2007)

———

The cover photograph for the debut album by The Black Box Revelation was taken by photographer Tim Paternoster, brother of the band's front man, Jan Paternoster. It is a striking black-and-white portrait of the singer-guitarist in a street in Sint-Agatha-Berchem (Brussels). The idea was that the photo for *Set Your Head On Fire* should be as tight and taut as the Belgian band's music. The fact that this required Jan Paternoster to spend quite some time balanced upside down with his head in a dustbin was something he was happy to accept! The cover for the special edition of the album shows a photograph that was taken just before this one, when Jan still has one foot on the ground.

De coverfoto van de debuutplaat van The Black Box Revelation is genomen door fotograaf Tim Paternoster, broer van frontman Jan Paternoster. Het is een eigenzinnig zwart-witportret van de zanger-gitarist in een straat in Sint-Agatha-Berchem (Brussel). De foto voor *Set Your Head On Fire* moest even strak zijn als de muziek van de Belgische band. Dat de artiest daarvoor een hele tijd op zijn hoofd in een vuilnisbak moest balanceren, nam hij er graag bij. Op de hoes van de speciale editie van het album staat de foto die er net voor is genomen, waar Jan nog één been op de grond houdt.

THE ROOTS

Things Fall Apart (1999)

———

This album is available with five different cover images. Each one depicts a social injustice from the 20th century. The most striking photograph shows two Afro-American teenagers being harassed by the police in Brooklyn: an enduring reminder of the Civil Rights riots at the beginning of the 1960s. The title of the album *Things Fall Apart* not only refers to the novel by the African author Chinua Achebe, but also to a poem of the same name by William Butler Yeats. The layering of the cover perfectly matches the band's socially committed music.

Dit album is beschikbaar met vijf verschillende coverbeelden. Elke albumhoes toont een frappante sociale catastrofe uit de twintigste eeuw. In het meest opvallende beeld zie je hoe twee Afro-Amerikaanse tieners opgejaagd worden door de politie in Brooklyn. Het is een beklijvend beeld van de Civil Rights-opstanden begin jaren zestig. Met de albumtitel *Things Fall Apart* verwijst de band zowel naar een roman van de Afrikaanse Chinua Achebe als naar een gedicht van William Butler Yeats. De gelaagdheid van de hoes sluit perfect aan bij de sociaal geëngageerde muziek van de band.

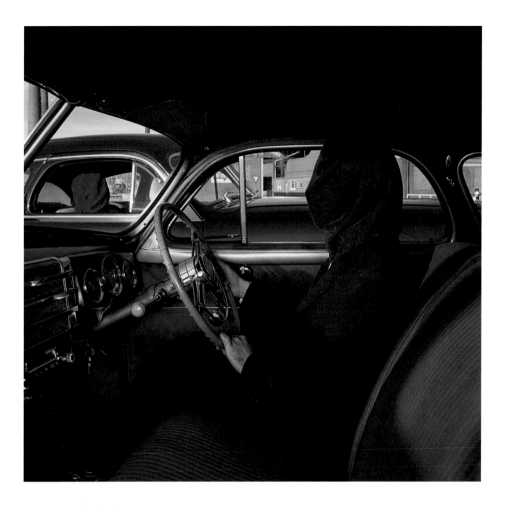

THE MARS VOLTA

Frances the Mute (2005)

The cover of this album was created by Storm Thorgerson, who died recently . Storm won a place in rock history with his legendary design for Pink Floyd's *Dark Side Of The Moon*. He found inspiration for his covers in the work of artists like Man Ray, Picasso, Kandinsky, Juan Gris and Ansel Adams. This cover for The Mars Volta is an interpretation of Magritte's painting *Les amants* from 1928. Thorgerson uses the blindfolded figure behind the steering wheel as a metaphor for someone who is addicted to drink or drugs. The relaxed body language suggests that the person does not realize he cannot see, and so drives on with full confidence.

De albumhoes van dit album is van de hand van de recent overleden Storm Thorgerson. Met zijn ontwerp voor Pink Floyds *Dark Side of the Moon* veroverde hij een plaats in de rockgeschiedenis. Voor zijn hoezen haalde hij inspiratie uit het werk van kunstenaars als Man Ray, Picasso, Kandinsky, Juan Gris en Ansel Adams. De hoes van The Mars Volta is een interpretatie van Magrittes schilderij *Les amants* uit 1928. Thorgerson gebruikt de geblinddoekte figuur achter het stuur als een metafoor voor iemand die verslaafd is aan drank of drugs. De rustige, onbezorgde lichaamstaal laat uitschijnen dat deze persoon niet eens beseft dat hij niets kan zien en dus vol vertrouwen doorrijdt.

BALTHAZAR

Rats (2012)

————

The second album by the Belgian band Balthazar uses a photo by the Belgian photographer Titus Simoens. The image comes from the series *Blue, see*, which Simoens shot in a maritime boarding school in Ostend. Balthazar were charmed by an image that, like music itself, is timeless, pure and open to different interpretations. The cover was nominated in the category 'best artwork' at the 2012 Music Industry Awards in Belgium.

Op het tweede album van de Belgische band Balthazar prijkt een foto van de Belgische fotograaf Titus Simoens. Het beeld komt uit de uitgebreide fotoreeks *Blue, see* die Simoens maakte over het internaat van een zeevaartschool in Oostende. Balthazar viel voor dit beeld, dat net zoals de muziek tijdloos, uitgepuurd en vrij te interpreteren is. De cover werd genomineerd voor Best Artwork op de Music Industry Awards 2012 in België.

FRANZ FERDINAND

You Could Have It So Much Better (2005)

——————

The Scottish band Franz Ferdinand loves historical references.
The band itself is named after the unfortunate Austrian archduke,
whose assassination in 1914 led to the First World War. The covers of
their first two studio albums are clearly inspired by the aesthetic of the
Russian avant-garde. *You Could Have It So Much Better* is literally a copy
of Alexander Rodchenko's portrait of Lilya Brik from 1924. Their 2008
album *Tonight* is an interpretation of a photograph by Weegee, the famous
photographer of the New York crime scene in the 1940s and 1950s.

De Schotse band Franz Ferdinand houdt van historische verwijzingen. Ze noemden zichzelf
naar de onfortuinlijke Oostenrijkse aartshertog, wiens dood in 1914 het startschot gaf voor de
Eerste Wereldoorlog. De albumhoezen van hun twee eerste studioalbums zijn dan weer dui-
delijk geïnspireerd op de esthetiek van de Russiche avant-garde. *You Could Have It So Much
Better* is een bijna identieke herneming van Aleksandr Rodtsjenko's portret van Lilya Brik uit
1924. Franz Ferdinands album *Tonight* uit 2008 is dan weer een interpretatie van een foto van
Weegee, de beroemde fotograaf van de New Yorkse criminele onderwereld uit de jaren 1940-'50.

ACCESS IS EVERYTHING

———

LUC JANSSEN

Photos of live concerts are boring, sometimes even irritating. So we need say no more about them. Or not much. Why? Because most photographers obey the hastily scribbled note stuck to the stage with gaffa tape: 'first two songs only'. But also because their photographs are no longer exclusive, since every concert-goer can now take home his (or her) own personalized memory, simply by sticking their cell phone in the air.

The best live photo 'ever' is the one in which Paul Simonon smashes his Fender Precision bass to pieces on the stage of *The Palladium* in New York City during a 1979 performance by *The Clash*. Photographer Pennie Smith was initially reluctant to use the shot, because the focus was blurred. Which proves that sometimes even photographers don't know what they are doing.

No: *'access is everything'*. Or so said Andrew Kern — and he should know. It was Kern who, as a chance visitor to a BBC studio, took the photograph that gave Iggy Pop's debut album '*The Idiot*' such iconic status. (And I see that Iggy's 1977 blazer is back in fashion again.)

Anya Philips photographed the girl with the tormented bikini on BUY by *Contortions*. Anya was the girlfriend of James Chance, band leader of NY's most famous post-punk jazz combo.

The first cover that I ever fell in love with (or was it the punk-poetess herself, whose image it displayed?) was Patti Smith's '*Horses*'. La Smith's androgynous sexuality was perfectly captured by her photographer-friend Robert Mappelthorpe. His group photo of *Television* for their debut album '*Marquee Moon*' was as great a masterpiece as the record itself, with its unholy alliance between song and punk attitude.

Foto's van liveconcerten zijn vervelend. Zo, daar zijn we klaar mee. Niet alleen omdat fotografen zich netjes aan het inderhaast geschreven, met gaffa-tape aan het podium geplakte bevel *'first two songs only'* houden. Maar ook omdat hun beelden niet langer exclusief zijn, nu iedere bezoeker met opgestoken mobieltje de herinnering mee naar huis neemt.

De beste livefoto 'ooit' is die waarop Paul Simonon zijn Fender Precision-basgitaar stukslaat op het podium van The Palladium in New York City tijdens een optreden van The Clash in 1979. Fotografe Pennie Smith vindt de foto onscherp en wil niet dat hij gebruikt wordt. Soms weten fotografen het ook niet.

Neen: *'Access is everything'*, weet Andrew Kern, wanneer hij toevallig in een BBC-studio de foto maakt die Iggy Pops debuut *The Idiot* een iconische status bezorgt. Dat colbertje van Iggy uit 1977 is nu trouwens weer helemaal in de mode, zie ik.

Anya Philips fotografeert het meisje met de 'getormenteerde' bikini op *Buy* van het New Yorkse postpunke jazzcombo Contortions. Anya was de vriendin van James Chance, bandleider Contortions.

De eerste hoes — of was het de punkdichteres zelf die erop afgebeeld staat? — waar ik verliefd op word is die van Patti Smiths *Horses*. 'La' Smiths androgyne geilheid is perfect geportretteerd door haar vriend-fotograaf Robert Mappelthorpe. Zijn groepsfoto van Television voor hun debuut *Marquee Moon* is een even groot meesterwerk als het monsterverbond tussen songs en punkattitude van de plaat zelf.

Met platenhoezen haal je kunst in huis. Grace Jones' *Nightclubbing*, Lydia Lunch' *Queen of Siam*, de 529 polaroids op *More Songs About Buildings and Food* van Talking Heads, het artwork — letterlijk! — van door kunst geïnspireerde groepen als Laibach, Foetus, Art of Noise en La Perversita. Alle ontwerpen van designer Peter Saville voor het label Factory (Joy Division, New Order, Section 25...).

Record covers bring art into your home. Grace Jones' *'Night-clubbing'*. Lydia Lunch's *'Queen of Siam'*. The 529 polaroids on Talking Heads' *'More Songs About Buildings and Food'*. Laibach, Foetus, Art of Noise, La Perversita... All designs by Peter Saville for Factory (Joy Division, New Order, Section 25, etc.).

The typography of Neville Brody for *Fetisch* (Throbbing Gristle, Cabaret Voltaire, Clock DVA, Defunkt).
The energy of Glen E. Friedman, house photographer of the hardcore and hip-hop scène in the 1980s: Fugazi, Black Flag, Ice-T, Dead Kennedys, Bad Brains, Beastie Boys, Run-D.M.C., KRS-One, Public Enemy. My record cabinet is a museum.

During the preparations for *'Nick Cave, the Exhibition'* in the Arts Centre in Melbourne in 2008, Cave found in his own collection a photograph that Anton Corbijn had made of him in London back in 1988. Anton had 'pimped' Nick, who was heavily into drugs at the time, portraying him with a droopy pimp's moustache. In 2007 the reformed crooner-cum-good guy seized on that image of the preacher lost in the wastelands of heroin —an image that a photographer had dreamed up for him years before— to give shape and form to his new persona as Grinderman (now complete with revolting porno-moustache). Sometimes artists don't know what they are doing, either.

In some respects, a photographer is in league with the pop or rock star he photographs. He sympathizes with (and enhances) the star's political and revolutionary ideas. Or that's how it was. In the best case scenario. The iconic blue cover of the 1990s —*Nirvana's 'Nevermind'*—changed all that. Advertising photographer Kirk Weddle, a specialist in underwater photography, knew nothing about Nirvana. He had never even heard of Kurt Cobain when the record company Geffen chose the swimming baby photograph from his portfolio.

With the arrival of MTV, the photographer was no longer the image-maker of the pop industry. He was replaced by the multimedia artist. Video killed the photo star.

De typografie van Neville Brody voor Fetish Records (Throbbing Gristle, Clock DVA) en voor onder meer de bands Cabaret Voltaire en Defunkt.
De energie van Glen E. Friedman, huisfotograaf van de hardcore- en hiphopscene van de jaren 80 (Fugazi, Black Flag, Ice-T, Dead Kennedys, Bad Brains, Beastie Boys, Run-D.M.C., KRS-One, Public Enemy).
Mijn platenkast is een museum.

Bij het samenstellen van de tentoonstelling *Nick Cave: the exhibition*, in het Arts Centre in Melbourne in 2008, vindt Cave in zijn archief een foto terug, een portret dat Anton Corbijn in 1988 van hem in Londen heeft gemaakt. Anton heeft op het gezicht van Nick, die dan diep in de drugs zit 'gepimpt', een pooiersnor getekend. In 2007 grijpt de gesettelde crooner-burgerman Cave terug naar dat beeld van de prediker in het drijfzand van heroïne, dat een fotograaf jaren eerder voor hem heeft bedacht, om zijn nieuwe *image* (inclusief ranzige porno-snor) Grinderman vorm te geven. Soms weten artiesten het ook niet.

Hoe dan ook, in de jaren 70 en 80 heult de fotograaf met de pop- en rockartiest die hij fotografeert. Sympathiseert met zijn politieke, revolutionaire ideeën en versterkt die. In het beste geval. Dé iconische blauwe hoes van de jaren 90—Nirvana's Nevermind—verandert dat. Reclamefotograaf Kirk Weddle, gespecialiseerd in onderwaterfotografie, kent Nirvana niet. Weddle heeft nog nooit van Kurt Cobain gehoord, wanneer platenmaatschappij Geffen de foto van de zwemmende baby uit zijn portfolio kiest.

Met de komst van MTV is niet langer de fotograaf de beeldenmaker van de popindustrie, maar de multimedia-artiest. *Video killed the photo star.*

Images from clips stick in the memory, and these images were then repeated on the album cover, to burn them even deeper into the mind of the viewing—and paying—public. Richard D. James, aka Aphex Twin, will always be remembered as the 'tits & asses' creep in the hilarious 11 minute masterpiece by director Chris Cunningham: *Windowlicker.* A brilliant parody on the ridiculous excesses of the hip-hop image culture. The minimal, techno, non-conformist Aphex Twin will likewise forever be associated with the sombre clip '*Come to Daddy*' by the same Chris Cunningham, in which a bunch of evil, vicious children, each wearing a grinning Aphex Twin mask, terrorize the neighbourhood and free an old woman from a demon.

The genius of Cunningham is only exceeded by the films on the internet and the clips by Die Antwoord. It is no coincidence that the strongest, most original and most pure musical images now come from the musical wasteland of South Africa. Yo-Landi Vi$$er, the tart with the hybrid helium voice, and Ninja from Die Antwoord both have nothing to lose. Their music and images are unique, unspoiled, tense and freaky. The man, Watkin Tudor Jones, alias Ninja, is brilliant —'zef'—and one of the greatest artists of our times. An art that goes beyond music.

Beelden uit clips beklijven en worden verder 'gebrand' op platenhoezen. Richard D. James aka Aphex Twin zal altijd de *tits & asses*-creep zijn van het hilarische elf minuten durende meesterwerk van regisseur Chris Cunningham: *Windowlicker.* Een parodie op de ridicule excessen van de hiphopbeeldcultuur. De *minimal techno* non-comformist Aphex Twin zal ook altijd geassocieerd blijven met de grauwe clip bij *Come to Daddy* van dezelfde Chris Cunningham, waarin boosaardige kinderen met grijnzend Windowlicker-masker een achterbuurt terroriseren en een oud vrouwtje van de demon bevrijden.

De genialiteit van Cunningham wordt enkel nog overtroffen door de internetfilmpjes en clips van Die Antwoord. Het is niet toevallig dat de sterkste, meest originele en puurste muziekbeelden vandaag uit muzikaal *wasteland* Zuid-Afrika komen. Yo-Landi Vi$$er, de sloerie met het hybride heliumstemmetje, en Watkin Tudor Jones alias Ninja hebben niets te verliezen. Hun muziek en beelden zijn uniek, *unspoiled*, strak en freaky. Ninja is geniaal, '*zef*' (Afrikaans voor 'alledaags', zelfs 'ordinair') en een van de grootste kunstenaars van deze tijd. De muziek voorbij.

De grootste vernieuwing in de muziek sinds punk is het internet. In een versnipperd postdigitaal tijdperk zijn alle beelden beschikbaar en bewerkbaar: foto's worden geshopt, gestolen, gemolesteerd.

De Franse fotograaf Stéphane Sednaoui, regisseur van Madonna, Massive Attack, Kylie Minogue en Björk, wordt na Björks album *Post* (1995) ingeruild voor modefotograaf Nick Knight, die haar volgende cd *Homogenic* (1997) voor zijn rekening mag nemen. Dat Knight vooral bekend is van zijn werk voor Audi, Calvin Klein, Jil Sander, Christian Dior, Lancôme, Swarovski en Mercedez-Benz verbaast dan al lang niet meer.

The biggest source of innovation and renewal in music since punk is undoubtedly the Internet. In this fragmented, post-digital age, all images are available and all are capable of being photo-shopped, distorted, stolen, molested...

The French photographer, Stéphane Sednaoui, director of stars such as Madonna, Massive Attack, Kylie Minogue and Björk, was dropped after Björk's 'Post' (1995) in favour of fashion photographer Nick Knight, who did her 'Homogenic' album (1997). That Knight is primarily known for his work with Audi, Calvin Klein, Jil Sander, Christian Dior, Lancôme, Swarowski and Mercedez-Benz should no longer surprise anyone. Björk, like Moloko, is now little more than the vague memory of a one-night-stand for the fans who now fall for the sex, fun and fame of Lady Gaga. Style stumbles over image in the industrially gothic Gaga photos by Tunisian Hedi Slimane, creative director at Yves Saint Laurent. Dark, futuristic kitsch that harks back to the iconic amazons who were sacrificed on the altar of destiny, such as Sylvia Plath, Lady Di, Joan of Arc and Marilyn Monroe.

Kevin Beagan has turned pop and rock design into a business with Kevin Beagan Design. His customer portfolio includes names like Sonic Youth, Beck, Austin Powers, Madonna and Gun's 'N Roses.

Since 1994 Stanley Donwood has been the regular designer of the artwork for Radiohead. He was responsible for the 'fine art' on 'My Iron Lung', for the 'landscapes, knives and glue' on 'Kid A', the 'complicated artwork skills' on 'OK Computer' and the 'cartography' on 'Hail to the Thief'. The photographs he takes are credited as 'pictures drawn by Stanley Donwood'. Donwood is an artist and friend of Thom Yorke. As such, he is the latest exponent of the old fashioned tradition of 'friend-artist of the band'.

Labels like Factory, 4AD and Fetisch all had their own house designer. So, too, does Warp, one of the most trendsetting labels in the last two decades. In Sheffield, the Designers Republic collective worked at the packaging of groundbreaking releases by Autechre, Moloko, Fluke, Funkstörung, The Orb, Pulp and Pop Will Eat Itself. They also make web designs and games for Playstation.

Björk is net als Moloko nog slechts een vage herinnering aan een vroegere onenightstand voor wie valt voor de sex, fun & fame van Lady Gaga. Stijl struikelt over imago op de industriële gothic Lady Gaga-foto's van de Tunesiër Hedi Slimane, creatief directeur bij Yves Saint Laurent. Donkere futuristische kitsch, die verwijst naar iconische deernes die aan het noodlot werden geofferd, zoals Sylvia Plath, Lady Di, Jeanne d'Arc en Marilyn Monroe.

Kevin Beagan maakt van het artworkdesign van pop- en rockartiesten zelfs een heuse business met zijn Kevin Beagan Design. Zijn klantenbestand bevat namen als Sonic Youth, Beck, Austin Powers, Madonna en Guns N' Roses.

Sinds 1994 is Stanley Donwood de vaste ontwerper van het artwork voor Radiohead. Hij is verantwoordelijk voor de 'fine art' op My Iron Lung, de 'landscapes,knives and glue' op Kid A, de 'complicated artwork skills' op OK Computer en de 'cartography' op Hail to the Thief. De foto's die hij neemt worden vermeld als 'pictures drawn by Stanley Donwood'. Donwood is kunstenaar en vriend van Thom Yorke. Daarmee behoort hij tot het ouderwetse rijtje van 'vrienden-kunstenaars van de band'.

Labels als Factory, 4AD en Fetish hielden er hun eigen huisontwerper op na. Zo ook — opnieuw — Warp, een van de meest toonaangevende labels van de afgelopen twee decennia. In Sheffield werkt het collectief Designers Republic aan de verpakking van baanbrekende releases voor Autechre, Moloko, Fluke, Funkstörung, The Orb, Pulp en Pop Will Eat Itself. Ze ontwerpen ook websites en games voor PlayStation.

The 1990s and the 2000s are too much of everything and everywhere. The insidious influence of the image and TV-culture of the 1970s. The trash on the Internet means that the quality of the images and the music no longer needs to be top class. Crap music and equally crap images gives us a nice, safe feeling of nostalgia. Digital psychedelia, Gregorian narcotics, electro-shamans, screeching stones and raging torrents, laptop-samba jammers, reverb for bio-junkies. Vashti Bunyan, Kieran Hebden in *The Texas Chainsaw Massacre*, Krzystof Penderecki and György Ligeti round the campfire on Boards of Canada.

De jaren 90 en 2000 zijn vooral 'veel' en 'overal'. De trash op het internet maakt dat de kwaliteit van beelden en muziek niet langer optimaal moet zijn. Kapotte muziek en rommelige beelden geven een veilig gevoel van nostalgie: de invloed van de beeld- en tv-cultuur van de jaren 70. Digitale psychedelica, gregoriaanse narcotica, electro-sjamanen, schurende stenen en kolkend water, stoorzenders met laptopsamba, reverb voor biojunkies. Vashti Bunyan, Kieran Hebden in *The Texas Chainsaw Massacre* ft. Krzystof Penderecki en György Ligeti bij het kampvuur op Boards of Canada.

Eighties-style photographs that were never made.
Een selectie eighties-verantwoorde foto's die nooit zijn gemaakt:

Rock Werchter, Saturday, 30 June 2007. I am drinking my first coffee of the day in the artists' backstage area, on a clear summer morning under a bright Werchter sky. Flight cases are being rolled in, instruments made ready. Between all this mass of gear, a half-dead, tattooed little bird is led in, steaming drunk, no longer quite on the same planet as the rest of us. Pale and desperately thin, with wobbly legs and a slender body that is so obviously overflowing with heartache. My little Jewish princess: Amy Winehouse.
Rock Werchter, zaterdag 30 juni 2007. Ik drink 's morgens mijn eerste koffie van de dag in de artiestenbackstage, een heldere zomerochtend onder het lover van Werchter. Flightcases worden binnengerold, instrumenten aangesleept. Tussen *all this gear* wordt een dood, getatoeeerd vogeltje binnengedragen, laveloos, niet van deze wereld. Bleek en vooral heel mager, met bungelende beentjes, een rank lijfje dat overloopt van liefdesverdriet. *My little jewish princess* Amy Winehouse.

Pukkelpop, 1995. The back of the main stage. For once, there are more artists under the podium than actually on it. They are each taking turns to try and look through a crack in the boarding. When I ask them what they are doing, they answer: 'We want to see her muff'. Hole are currently on stage, and the muff in question belongs to Courtney Love, the widow of Kurt Cobain. Rumour has it that she always performs without knickers. You meet disaster tourists everywhere, I suppose, but nowhere more so than when Hole is playing.

Pukkelpop 1995. De achterkant van de mainstage. Eén keer heb ik op Pukkelpop meer artiesten onder het podium zien staan dan erop. Wanneer ik hen vraag wat precies de bedoeling is, luidt het antwoord: *'We want to see her muff.'* Op het podium speelt Hole. Het spleetje dat gespot wordt is dat van Courtney Love, de weduwe van Kurt Cobain. Mevrouw heeft namelijk de gewoonte om zonder slipje op te treden. Ramptoeristen, je vindt ze overal, maar vooral in de buurt van Hole.

Pukkelpop, 21 August 2005. It is a boiling-hot day. When I step out of the shower, I find myself standing next to a tall, thin, gangly man, wearing a pair of wet underpants that are much too big for him, drying his hair on one of the sponsor's towels. He asks me something in a foreign language. It is only when he removes the towel from his head that he realizes that I am not who he thought I was. Even without his feathers Jonsi of Sigur Rós is still an elf. And elves keep their underpants on in the shower.

Pukkelpop, zaterdag 21 augustus 2005. Het is bloedheet. Wanneer ik uit de douche stap, staat naast mij een lange bleke magere slungel in een veel te grote natte *Sloggy* onderbroek zijn haren met een gesponsorde handdoek droog te wrijven. Hij vraagt iets in een buitenaardse taal. Pas wanneer hij de handdoek van zijn hoofd doet, zien zijn schele ogen dat ik niet ben wie hij dacht dat naast hem stond. Ook zonder pluimen is Jonsi van Sigur Rós een elf. Elfen houden hun onderbroek aan onder de douche.

Pukkelpop, Saturday, 26 August 2002. Guns N' Roses are playing live for the first time in more than a decade. For the last three days and nights of the festival the tough and conscientious men and women of the security team have been working hard to keep things in order front stage. But not any more. Not tonight. The paranoid phenomenon that is Axl Rose only wants to use his own security people. After the concert, the 56 discarded security guards —who have not been able to watch the performance—line up at the bottom of the steps leading from the stage. One of them shouts: 'Hey, Axl, over here!' Axl obligingly turns to look, and sees? 56 men and women, with a middle finger raised in his direction.

Pukkelpop, zaterdag 26 augustus 2002. Guns N' Roses speelt voor het eerst in tien jaar nog eens live. Drie dagen en nachten werken stoere plichtsgetrouwe security-mannen en -vrouwen in de frontstage. Maar nu even niet. Het paranoïde fenomeen Axl Rose wil enkel zijn 'personeel' zien. Na het concert verzamelen de 56 gewraakte veiligheidsmensen, die het concert niet hebben kunnen zien, bij de trap achter het podium. Wanneer Axl Rose naar beneden komt, roept één van hen: 'Hey Axl!' Als Axl kijkt, ziet hij een legertje stoere mannen en vrouwen en 56 opgestoken middelvingers.

Werchter, 2007. Marilyn Manson is on his *Rape of the World* tour. My youngest son, Pim, wants a photo with Manson, but this is not possible. And so we make a plan. When Manson comes down from the stage, Pim will position himself so that I can take a quick shot that no one will notice with a disposable camera. The path backstage is cleared. For a few moments, the silence is almost deafening. Then, suddenly, he is there. When Manson passes Wim, I press the shutter. Unfortunately, Manson has heard the click. He marches up to Pim, looks him straight in the face with his cat-like eyes, and growls: *'You will burn in hell'.* Pim replies with a clenched fist and a jubilant *'Yes!'* When the photograph is later developed, we discover that we have a shot of Marilyn Manson's feet and a plant.

Werchter 2007. Marilyn Manson is bezig met zijn *Rape of the World Tour.* Mijn jongste zoon Pim wil op de foto met Manson. Dat kan niet. We bedenken een plan. Als Manson straks naar het podium loopt, zal Pim zich zo opstellen dat ik ongemerkt, met een onopvallende kartonnen wegwerpcamera, dé foto kan maken. De weg in de backstage wordt vrijgemaakt, niemand mag zelfs kijken wanneer meneer Manson naar het podium stapt. Het is doodstil in de backstage. Wanneer Manson Pim passeert, druk ik af. Marilyn Manson, die het droge klikken van de camera heeft gehoord, stapt op Pim af, kijkt hem met zijn kattenlenzen ge-vaarlijk aan en gromt: *'You will burn in hell',* waarop Pim een vuist maakt en zegt: *'Yes!'* Op de foto, blijkt later, staan de voeten van Marilyn Manson en een plantenbak.

Colophon Colofon

Published on the occasion of the exhibition Uitgegeven ter gelegenheid van de tentoonstelling
You Ain't Seen Nothing Yet, in FoMu, *You Ain't Seen Nothing Yet*, in het FoMu,
from June 28 2013 until October 6 2013. van 28 juni 2013 t.e.m. 6 oktober 2013.

With thanks to: Met dank aan:
**Ine Arnouts, Jan Baetens, Elise Blancquaert, Johanna Hermina Lucina
Boogaard, Kasper Demeulemeester, Karey Fisher, Amy Foster, Huis
Marseille, Kunstencentrum België, Dries Roelens, Martin Rogge,
Jean-François Soenens, Jos Van Den Bergh, Frederick Vandromme
en Ina Weyers**

**FoMu - FotoMuseum Provincie Antwerpen
Waalsekaai 47
2000 Antwerpen
België
T +32 3 242 9300
F +32 3 242 9310
info@fomu.be
www.fotomuseum.be**

Director FoMu Directeur FoMu
Elviera Velghe

Concept Concept
Rein Deslé
Texts Teksten
Rein Deslé, Luc Janssen & Hedy Van Erp
Editing Redactie
Thijs Delrue
English translation Engelse vertaling
Ian Connerty & Iris Maher
Graphic design Vormgeving
KIET

ISBN 978 94 014 0954 4 ISBN 978 94 014 0954 4
D/2013/45/210– NUR 644/652 D/2013/45/210– NUR 644/652

www.lannoo.com
www.fotomuseum.be